not only passion

not only passion

單車環島 練習曲
Island Etude Now

net only passion

大辣

dala vs 002

單車環島練習曲
Island Etude Now

作者：陳懷恩、黃健和

導遊：陳懷恩、楊麗音、王耿瑜

攝影：洪雅雯、賴兆賢、華天灝

側拍紀錄：王耿瑜

地圖繪製：李瑞東

責任編輯：黃健和、呂靜芬、郭上嘉

企宣：洪雅雯

美術設計：楊啟巽工作室

法律顧問：全理法律事務所董安丹律師

出版：大辣出版股份有限公司

　　　台北市105南京東路四段25號11F

　　　www.dalapub.com

　　　Tel：（02）2718-2698　Fax：（02）2514-8670

　　　service@dalapub.com

發行：大塊文化出版股份有限公司

　　　台北市105南京東路四段25號11F

　　　www.locuspublishing.com

　　　Tel：（02）8712-3898　Fax：（02）8712-3897

　　　讀者服務專線：0800-006689

　　　郵撥帳號：18955675

　　　戶名：大塊文化出版股份有限公司

　　　locus@locuspublishing.com

台灣地區總經銷：大和書報圖書股份有限公司

　　　地址：242台北縣新莊市五工五路2號

　　　Tel：（02）8990-2588　Fax：（02）2990-1658

　　　製版：瑞豐實業股份有限公司

　　　初版一刷：2007年10月

　　　初版二刷：2007年11月

　　　定價：新台幣 380 元

Printed in Taiwan

ISBN：978-986-83558-2-8

Island Etude Now

我和單車和我的環島人生

文｜陳懷恩（《練習曲》導演）

　　和大辣的朋友騎車環島出發的那天，我在關渡巧遇三十年沒見的兩位高中同學。「你是陳懷恩！那時候很會丟標槍……現在你是個單車教父！」相遇的此刻，他們倆正利用假期，和兒女在自行車專用道騎著單車。

　　「單車教父」這個稱謂，我完全不敢當，2007年的暑假，確實比往年吹起更旺的環島風，是否真是因為電影《練習曲》所帶來的迴響，我不確定，但肯定的是，我和在這島嶼上共同生活的許多人一樣，一直懷抱著騎單車環島的夢想。

　　說實話，拍攝《練習曲》，只是我想藉著單車來一趟電影環島之旅。至於單車，我不算在行，卻也真的喜歡！

　　開始接觸單車，那是小學時候的事，記得父親在公寓頂樓平台教我騎車，在安全無虞的情況下，學著不盯著前輪看時，似乎就敢上路了。那時候單車就是腳踏車、自行車，印象中沒有什麼公路車、登山車。擁有一輛叫不出型號的單車，伴著童年，和同學到處遊走。

　　入了社會，用幾百塊錢，買個二手腳踏車來代步（自行車是失竊率最高的交通工具，幾乎什麼車，都有人要，也幾乎每個人都有單車被偷的經驗），那時我和太太尚無小孩，兩人共騎一輛毫不起眼卻十分堪用的車，她側坐在前桿上，購物、逛街、穿梭大街小巷。那個距今不遠的年代，一切都很「手工」，錢也大得嚇人，在超市花上幾百塊，就可用一輛腳踏車滿載而歸。

　　1995前後那段時期，我們常和在路上閒晃的流浪狗作朋友，因此結識好幾位台大畢業的獸醫朋友，其中的王醫師，大甲人，喜歡騎著單車做運動，一星期至少一次，多則兩次，邀大

夥兒騎單車上貓空，喝茶、打屁、說著聊著男人愛說的話。那時，我才意識到：單車其實也是成年人休閒娛樂的大玩具。

有好一陣子，我更迷戀閱讀黛安‧艾克曼（Diane Ackerman）的作品，包括《感官之旅》、《鯨背月色》、《纖細一線》……等，她是我既崇拜又嚮往的作家，她喜歡騎單車，也曾在著作中說過：

經常散步及騎自行車的人都知道，驅除心中的憂慮與躊躇……是很困難的事。動盪的心情似乎陪著你出遊，很快地，心裡就浮現一個小劇場，你扮演各種角色，用五、六種不同方式排演著充滿懼怕或期待的台詞。

她將騎一段較長的單車旅行，說是：

> 神秘之旅……有時候，只靠記憶摸索，找尋一個原先無所
> 謂，現在卻攸關生死的線索——那條路有多長？有多陡？——
> 我們得發明自己的路線。

我試著學她，練習經驗騎單車的人生。截至目前，我喜歡也
習慣利用清晨時光，去騎離家不遠、挨著新店燕子湖畔的循環
小路。

從直潭淨水廠外的橋頭出發，沿著高牆旁平緩寬闊的道路前
行，穿越如棋盤似的「大自然社區」，經過土地廟，開始踏上
這條路上第一個小坡，蓮霧盛開的季節，這條路上滿是掉落的
果實，泛著發酵的果香。

這個陡坡的高點，接上挨著水邊的小路，這兒清晨曬不到陽
光，空氣中散著濕濕濃濃的樹林味，連續近一公里的下坡、平
路，迎接的除了清爽，就是受驚擾的群狗。被追逐的動力，讓
人順勢地轉上通往另一個山丘的小路，不自覺的穿過前人們長
眠的社區，喘息地對抗肌肉的痠疼。這段不折不扣的好漢坡，
我盯著地上的白線前行，無需回首。

終點處緊接著一個髮夾彎，往往在撐著爬坡時，渴望著頂點
早一點到來，一旦到達，卻又迫不及待享受自由落體似的下
衝，別忘了輕含煞車，再好的技術，這個急彎，弄不好，很容
易翻車摔人，可得小心翼翼，一閃而過的是王永慶家的墓園。

離開幽靜的茶園小徑，接上新烏路的路口，轉角有個小雜貨
店，路旁是個有擺著椅子的公車亭，我習慣在此跨下單車稍事
休息，看著公路上不算多卻顯焦急的反向車流，心裡頭有種忙
裡偷閒的滿足，有段時間，我和太太幾乎以為，整個新店，非
假日的清晨，只有我們在這兒享受。

沿著新烏路往下衝，時速輕易地就可達到四、五十，這段不
算短的下坡，若不是在炎炎夏日，你可得穿上風衣，瞬間強風
冰冷你的臉龐。

轉進屈尺小鎮，依舊是不太需要踩踏的下坡，這兒安靜的讓
你清晰地聽著鍊條轉動聲。我習慣轉往鎮的邊緣，沿著河邊小
路走，這條路寬僅一米半，我稱它為「哲學之道」，為何這麼

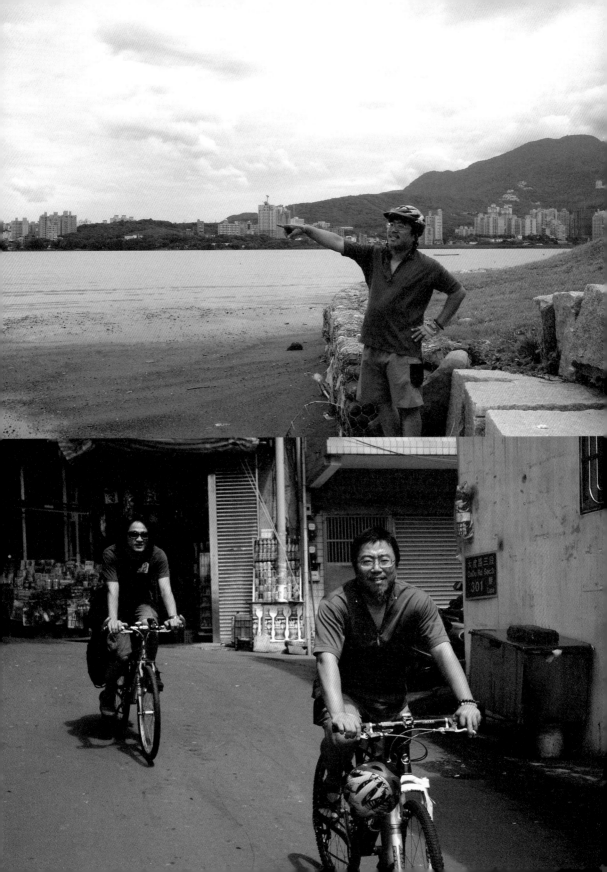

說？走過便知道。

看著堤壩上的釣客和洶湧的波浪，繼續接回新烏路，但沒多遠，右轉騎上燕子湖的長橋，這回兒，已從河的這岸攀到了對岸。

過了橋後的路，長度幾乎和前半段一樣，但地勢較為平緩，路旁有人家、有小學、也有河濱公園，通常我喜歡去一個規模較大的土地廟，上個香，洗把臉，在此遠眺湖光山色，此時這兒朝東，逆著光看去，美不勝收。

經過一個小隧道，洞中沒有燈，偶有滲出的水滴，還好有它，這條路因此限制大車經過。就這樣，一個接一個小坡，上上下下，走回到出發的淨水廠橋頭。

我喜歡這種循環的感覺，那種和人生相對應的感受，回味起來，讓人百感交集。我覺得，或許在台灣最長的循環路程，就是環島。

每個人都有他環島的方式，曾經，我也夢想騎著單車帶著相機去環島，不過那是剛開始熱切地渴望四處攝影時閃過的念頭。後來拍片、攝影的工作，倒是讓我有機會全國走透透。

2005年我開始有了藉著電影來環島的念頭，自己決定接下了這個工作的導遊，不奢望這個旅行團能吸引多少志同道合的旅人，但堅信一旦簡單有毅力的出發，必定有人相伴，任務終會達成。

任何一個旅行，都是一段人生的旅程。

從你家出發，回到你家，在台灣，或許這就是最有價值的環島人生。

環島，一句話！

文｜黃健和（大辣出版總編輯、《練習曲》之中年騎士）

在台灣，騎單車環島，曾經是許多人年輕時的夢想。

但這事如同我們生命中許多的激情與理想，總是被生活中更重要的事所取代。如果在大學畢業前後，不曾賭口氣就跳上單車出遊的話，這夢想似乎就隨著青春的告別，殘留在心中的某個角落。

但這件事其實也沒那麼難，你所需要的不過是一句話而已。

2007年春天，《練習曲》這部單車公路電影上映。片中的一句話「有些事現在不做，一輩子都不會做了……」突然讓大家回想起那個殘留在心底某處的夢想，這句話，是導演陳懷恩在拍攝觀光局宣傳片時，遇上一位單車環島騎士對他說的話。

這句話沒讓他奮發向上去環島，卻讓他孤注一擲（是的，在台灣拍電影需要一股孤注一擲的勇氣）地專心寫劇本、投輔導金、借資拍了一部單車環島的公路電影。

接下來，就是大家所知道的事了。

《練習曲》這部原本沒人看好的電影，竟然上映了許久，將許多觀眾喚回電影院。單車環島亦成了今年夏天的顯學，從年輕學子到單車廠老闆，從廣告名人到政治領袖，從雜誌專題到電視訪問，大家決定腳踏實地，好好地用單車環島這件事來圓一個青春的夢。

「有些事現在不做，一輩子都不會做了……」這句話，厲害。

2007年秋天，陳懷恩來大辣聊天，問起是否還有意願為這部電影出本書。「那，就請你當導遊，為我們介紹《練習曲》的拍攝景點囉！」就這樣，我們決定編一本電影旅遊書，讓讀者

可以「跟著《練習曲》去環島」。

　　單車環島，簡單來說，不就是騎著單車繞台灣一圈嘛！

　　偷懶一點的，就台1線加台9線繞台灣一圈，904公里，這是最短的一圈。

　　用心一些的，則會策劃自己的主題。有些人是要騎過台灣所有的燈塔；有些人是23縣市都得騎遍；有人走的是全台魯肉飯主題，順便評選；有人則是全省冰透透，每個點都得去當地知名的冰店報到；有人則是五星級民宿達人之旅……

　　而甚多車友，更是將自己的單車環島遊記置入其部落格中，讓後續有心人得以分享跟進。

　　跟著《練習曲》去環島，不過是眾多可能性之一。

　　You are your own hero. 在單車旅行中，你才是你自己的英雄、你自己片中的主角。

於是，大辣車隊上路，在導演陳懷恩及製片王耿瑜的指點導遊下，一路拜訪《練習曲》片中的環台拍攝景點。從台北出發，走西岸南下東岸北上，沿途都有眾家友人的加入與告別。

真的，今年環島很火紅。幾乎每天都會碰上好幾組車友，或是各自交錯喊聲加油，或是坡路上的交會互相比個大拇指打氣。

在通霄碰上的是北台灣科學技術學院的教授，帶著全套電腦裝備——GPS、digital camera、HDV、notebook，每晚還得上網將所走過的路用google earth標出。

在大甲碰上的是高雄車友，因從事餐飲業，周末不能請假，故預定用五天的時間環島，這……

在台東達仁遇上父女檔車友，女兒剛考上大學，當然挑選了一間離家最遠的大學去唸，心中又有些不好意思，只好決定陪老爸好好騎一趟車。（更有趣的是，這老爸是大辣的忠實讀者，「你們那個什麼遊記什麼聖經什麼九法的，我都有買啦！」哈哈真好，台灣還是蠻有希望的！）

而南迴公路與199公路交會的壽卡，一棟廢棄的平房用木頭夾板封起，卻成了今年夏天最熱門的單車環島留言版，眾家車友紛紛留下他們的感言。

在路上偶遇的車友們，彼此互換連絡方式之餘，也常會留下他們的環島一句話。

在台東遇上的阿光說的是：「單車是指一個人的車……」

在都蘭加入的友人豆子的名言是：「騎車是為了喝更多的酒！」

在豐濱7-11的車友說的最簡短：「騎就對了！」

在南澳相遇的志洋說：「再長的路都有盡頭，千萬別回頭！」

你呢？準備好了嗎？！
環島，真的只需要一句話就好了。

Route 01

國小老師的畢業紀念

夜晚，明相投宿林口海邊的瑞平國小。即將退休的劉老師，錄製台灣海峽的海潮聲，那是她給學生的畢業紀念禮物。

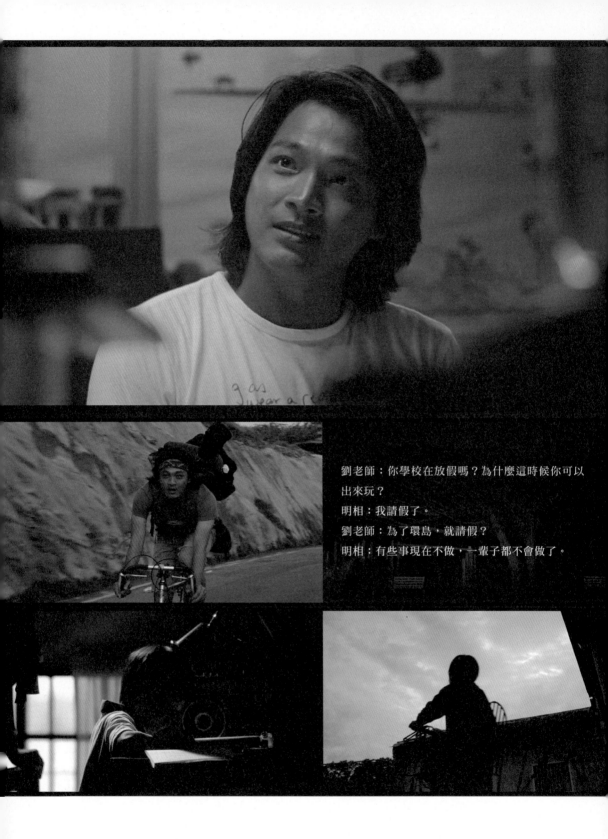

劉老師：你學校在放假嗎？為什麼這時候你可以
出來玩？
明相：我請假了。
劉老師：為了環島，就請假？
明相：有些事現在不做，一輩子都不會做了。

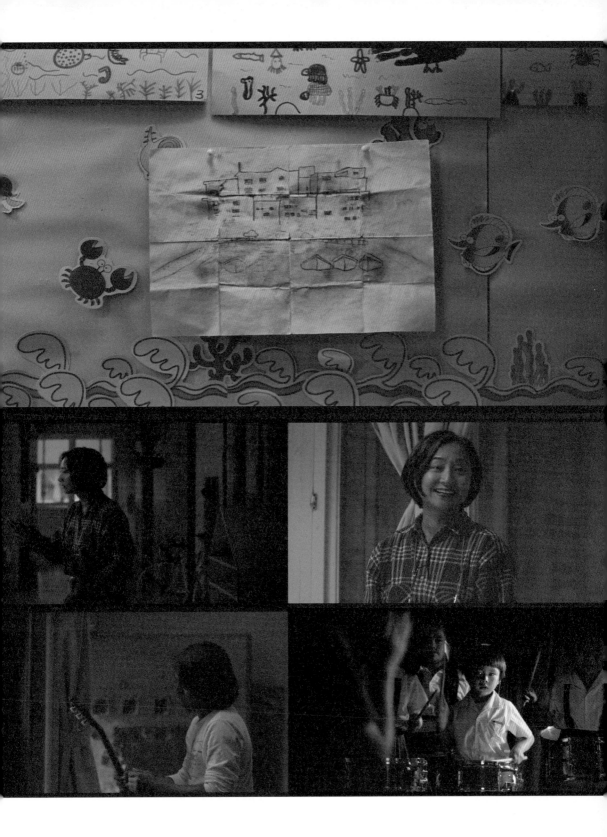

導演陳懷恩：

　　當初為什麼會選擇林口瑞平國小，其實背後有一段故事。我本來想拍的是大園的「潮音國小」，我覺得這校名很棒，跟電影的tone很合，我一直很希望電影裡能有一些跟海有關的元素，就計畫讓男主角東明相去借住潮音國小。

　　後來在桃園拍片，晚上十一點多收工後，我開車去尋找潮音國小，但那個地方很偏僻，原本沿著海邊找，但順著GPS螢幕上潮音國小的方向，卻越走離海邊越遠，一直走到一大片稻田之間，而國小就在稻田旁，四周只有蛙鳴，沒有潮音。

　　我於是問校門口的警衛先生，當時他正專心地在打電動，從頭到尾沒有抬起頭來看我，也不覺得奇怪，怎麼會有人半夜十二點跑來東張西望。

　　我問他說：「先生，請問你們學校到底離海邊有多遠？為什麼叫潮音國小呢？在這裡根本聽不到海潮的聲音嘛……」

　　警衛說：「潮音是舊地名啦，這地方以前叫潮音。」

　　我心想，如果要拍這間學校，意義就跟我劇本設定的不太一樣了。所以，我便繼續在這條路上尋找一間靠海的學校，後來找到瑞平國小。它就座落於海邊，而這學校的歷史也很有趣，它的校區本來很大，校門口原本只有一條小路，小路旁邊就是海，後來因為台北港的興建，小路不斷被拓寬，校門口只好一直往後退，一直退到現在這個位置，校門口的馬路越大，校區就相對的縮水。據說，從學校成立到現在，那條馬路已經拓寬過四次了。

　　我覺得這個地點對電影是有意義的，當初在弄《練習曲》劇本的時候，就知道這是一部走到哪拍到哪的電影，我也知道這對觀眾來講，

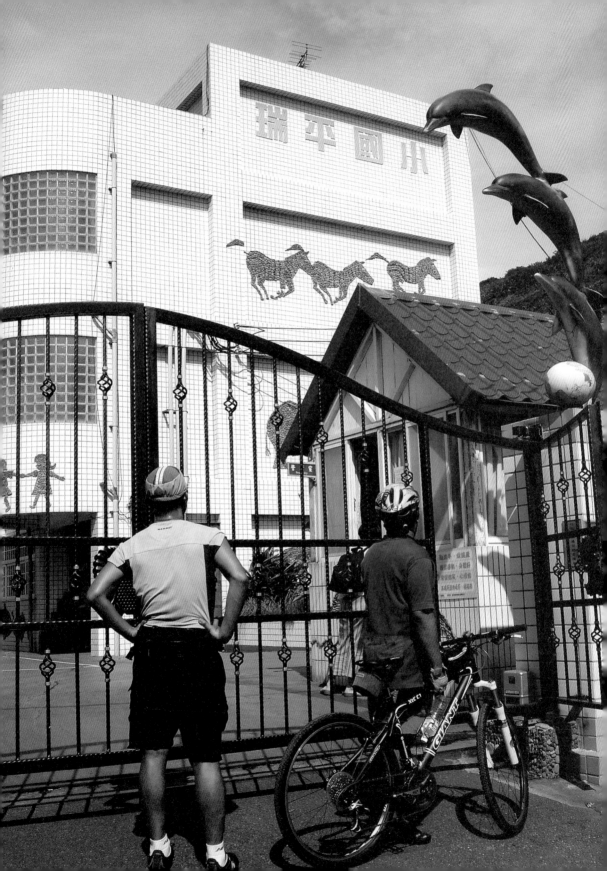

不會有連續性，會非常散，唯一的關連只剩下環島這件事，就跟觀眾自己的旅行沒什麼兩樣，這背後應該要有個邏輯才對。

原本，我的出發點只是拍景而已，後來我找到一個邏輯，整個北海岸其實跟火山有很大的關係，台灣古早以前沉在海底，因為地殼變動浮了起來，造成一個關鍵的現象是，北部的火山岩以及南部的珊瑚礁。如果從宜蘭開始到萬里、金山，一路去觀察石頭的改變，會發現石頭從很巨大的，變成一片一片，到這邊的一顆一顆，來到西岸，就是整片的濕地與泥質海岸。我用自然景觀的角度來看這些地理上的邏輯。

瑞平國小的位置，剛好處在火山岩海岸與泥質海岸的交界處，從學校這邊往南，就是泥質海岸，也是台灣主要河川的出海口。我把這些元素比喻成一個從東海岸開始的人生歷程，那是一個初生；東岸快接近北海岸這段為青少年時期，就是情竇初開的年紀，所以我在那邊安排了情侶的故事；北海岸的火山岩很具歷史意義，所以我把整個跟歷史有關的東西，都放在北海岸這段來敘述，從蘇花的莎韻之鐘開始，一直到北火電廠，那都是一個大環境的歷史……到了國小這邊，來到了中年，我開始講明相的歷史，劇情開始呈現他的過去、聽障問題以及他家人的狀態，但這邊著墨不多，要到後來的白沙屯阿公家，我才把它補齊。

林口這一帶很重要的原因是，這是台灣近代經濟從好變壞的關鍵性地區，如果你對這裡有多一點了解，過去這間小學的學生大多是周圍工廠家庭的小孩，而現在，許多廠房全都倒光了，廢棄了，這裡變成一個很寂寥的地方，學生人數也相對減少。所以我想，一位任教了二十五年即將退休的劉老師，她曾經經歷了學校的這些變化，與我用西海岸反映台灣的社會現象有很大的關係。

我在劉老師身上加入了許多現代老師的處境，很多老師看了這部片子也感觸良多。而明相那一晚想彈吉他給老師聽，後來弦卻斷了，雖然是個溫馨的夜晚，卻有一個沮喪的結果，我把這情緒延續到新竹那群失業勞工的狀態，在這邊留下了伏筆。

學校牆面上的圖案，是老師和學生在海邊撿的漂流木和石頭，拼貼而成。加裝了落地窗的走廊，是即將退休的劉老師半夜錄製海浪聲的場景。

林口瑞平國小：西濱公路台15線十五至十六公里處（台北縣林口鄉後坑路34-1號，02-26052779）

麗音（製片暨表演指導）：

　　劉老師這個角色，其實是我女兒老師的影射。我女兒現在四年級，她幾乎每年都會換級任老師，其中有一位代課老師，每年都得重新考試才能再取得任教的資格，但她今年決定不再考了。上學期期末，我到女兒的學校幫忙時遇到那位老師，她也看了《練習曲》，她說她對劉老師這個角色感受很深，她班上也有一位跟明相一樣需要戴助聽器的學生。那天是她最後一次陪著小朋友一起打掃，她一下照顧擦窗戶的，一下招呼掃地的，我看著她把那位聽障小朋友叫到她身邊說：「你做得好棒！老師就知道你是最棒的，老師好放心。」

　　她在講這些話時候，我聽了好難過，因為我真的看到一個活生生的劉老師在我眼前呈現。她心裡一定很捨不得也放不下這位小朋友，也知道她不得不放手，還是必須離開。當時懷恩說想寫一個老師的角色時，我們就把劉老師放進來。

　　至於電影裡劉老師播放的那段影片，那真的很巧合，當時懷恩剛好在幫忙公共電視的兒童影展，公視有給一些國小師生拍攝的DVD讓懷恩挑選要輔導的單位。結果懷恩拿起的第一片，就是電影中的那部短片，那時候我們也早就決定好男主角要找明相來飾演了。

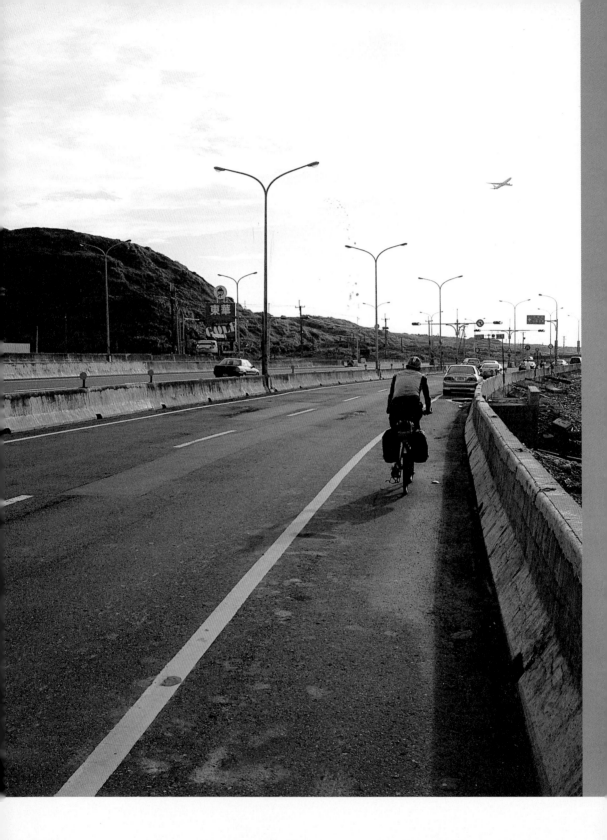

on the road
01

上路

Joe，

How's going？

康乃狄克，近來可好？

還一直念念不忘你們學校博物館那張小小的梵谷自畫像。

還在騎車嗎？我還在騎車旅行，每年一回，或長或短。

陳先生拍了部單車電影《練習曲》，你聽說了嗎？據說票房還不錯，挺替他高興的。

那年，在誠品書店前面偶遇，懷恩說著他最近迷上了單車。這位攝影師出身的友人，每次玩個新玩意兒，總是一股腦兒地栽入，總得玩出個名堂才肯罷手。是平面攝影，是聽音樂，是喝茶……是的，非成達人不可。

但有這種友人也有好處，為了讓我們進入單車世界，他熱心地帶我們去看車，分析各種車架、變速器、煞車系統的優劣與價格，還陪了我們好幾回，在內湖五指山國軍公墓裡練車，關於換檔關於座墊高度關於上下坡……

當然，後來我們就迷上了單車。看到公路，就想騎他一回；看見上坡，就燃起征服的慾望；拿出地圖，就充滿無限的想像……裝備或許無法跟別人比，但帶著咖啡壺上山煮，帶顆蘋果當做終點時的點心，為每一條騎過的路編出個故事……這咱們似乎是挺會的。

但陳先生這回，竟然拍出了部單車電影……這，算他厲害。

沒關係，決定按照他拍片的路線騎他一回環島（嘿嘿，這他可不行了吧），扳回一城。

上路，是單車旅行要面對的第一個難關。

如何在眾多事物之前，將單車旅行當成是此時此刻最重要的事，這是最難的事。如何將學業工作家庭愛情都先悄悄地擱置一旁，噓，乖喔，我出去散個步就回來。

嘿嘿，這事咱們做了好幾回，你印象最深的是那一回？

立即浮上心頭的，是那次要去法國住個兩年。你說沒什麼好送的，那就陪你騎一趟阿里山吧！80公里，從海平面騎到兩千公尺高，這算是個不錯的紀念吧！

算算，當然算。

出發旅行的前一晚，總是沒睡好，這從小到大的習慣，始終沒改；這回更慘，半夜竟然下起了大雨。不會吧！有先去恩主公廟拜拜啊！

依照慣例，總會在出發前向眾家親朋好友發出騎車邀請函。通常是沒回應，這次是因《練習曲》引起的單車熱仍在蔓延，幾位友人熱情的加入——陪騎半天，以示鼓勵。

出門時地仍濕，但雨已停，還是有保佑地！

許久未騎的小紅，掛上車袋，擺足長征架勢。跨上座墊，踩上踏板，人與車都浮現消逝已久的興奮感。

0630家中出發，0700公司集合，0800關渡捷安特站開始環島之路。當然，計畫歸計畫，變化永遠會再加入變化。但有什麼關係呢？能夠上路就好。

懷恩、麗音及明相都來了，加上搖旗吶喊的友人，合照時也是十五人七台單車的場面。大伙參拜完關渡宮的十殿主神（除

▌風車是騎西濱公路上特殊的景致

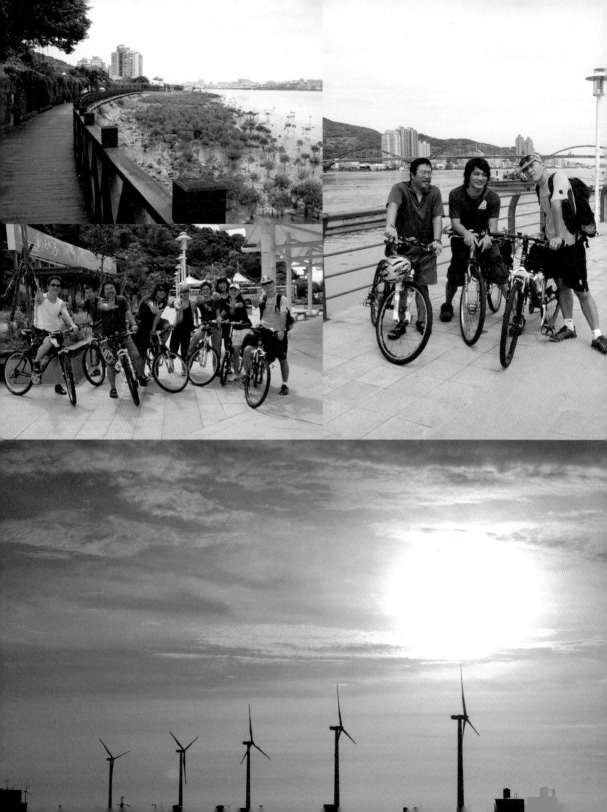

了常見的媽姐、玉皇大帝、文昌帝君、土地公等，延平郡王及財神爺倒較罕見），真正出發時已是1030。

　　是想讓友人存有些浪漫的想像吧？！挑了關渡至八里的河濱單車道讓大伙兒一塊兒馳騁，這可是台北的五星級單車專用道了，八里之後可得回到現實人間。

　　八里後，剩下三台單車。

　　懷恩帶著我們騎到林口瑞平國小，電影中男主角投宿遇見劉老師的場景。

　　在海邊的瑞平國小，校樹被海風吹出一幅桀驁不馴的姿態，走廊前加裝了玻璃門窗為了防風砂，但海邊礫石堆砌成的壁畫亦自成風格。

　　在小學的走廊裡，陳導遊說著整部片子的結構與台灣地質間的關係──為何是這個國小，砂岸岩岸與台灣經濟起衰的關聯……果然一部電影裡，導演想說的隱喻密碼還真是不少。好嘛，回去後再好好地看一遍。

　　Joe，這天就先報告到這裡了。有空，還是去騎騎車吧，若騎那美東一號公路抵達那尤金奧尼爾的小雕像時，幫我跟他問聲好。

Aho　070826

單車環島地圖

我行我宿｜台北關渡→桃園觀音

路線
上午：大辣→圓山（淡水河單車道）→關渡大橋（集合點）→八里（38k）
下午：八里（台15線）→瑞平國小→桃園縣觀音鄉（48k）

T（騎乘時間）：5'14"
A（平均時速）：16.5km
M（最高時速）：36.8km
D（今日里程）：86.76km

午休
十三行咖啡館（★）
地址：台北縣八里鄉博物館路220號（十三行博物館旁）
電話：02-26195207
風車冰館（★）
地址：台北縣八里鄉中山路210巷171號（十三行博物館旁）
電話：02-86301361

晚餐
鄉親好美食館（★★）
特色：客家美食
地址：桃園縣觀音鄉新華路二段151號
電話：03-2825333、0921-874566

住宿
康莊休閒民宿（★）
地址：桃園縣觀音鄉大堀村4鄰184號
電話：03-4081517、0921-091466

Route 02

焚化爐旁的阿桑便當

司機兼導遊的他，載著一群婦女來抗議兼觀光。台灣
勞工婦女的韌性和樂觀，讓人既心酸又感動。

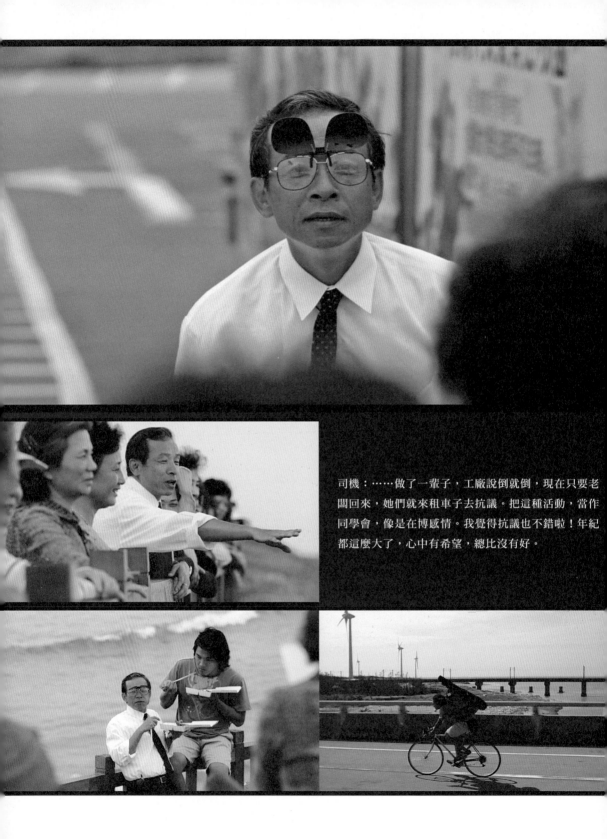

司機：……做了一輩子，工廠說倒就倒，現在只要老闆回來，她們就來租車子去抗議。把這種活動，當作同學會，像是在博感情。我覺得抗議也不錯啦！年紀都這麼大了，心中有希望，總比沒有好。

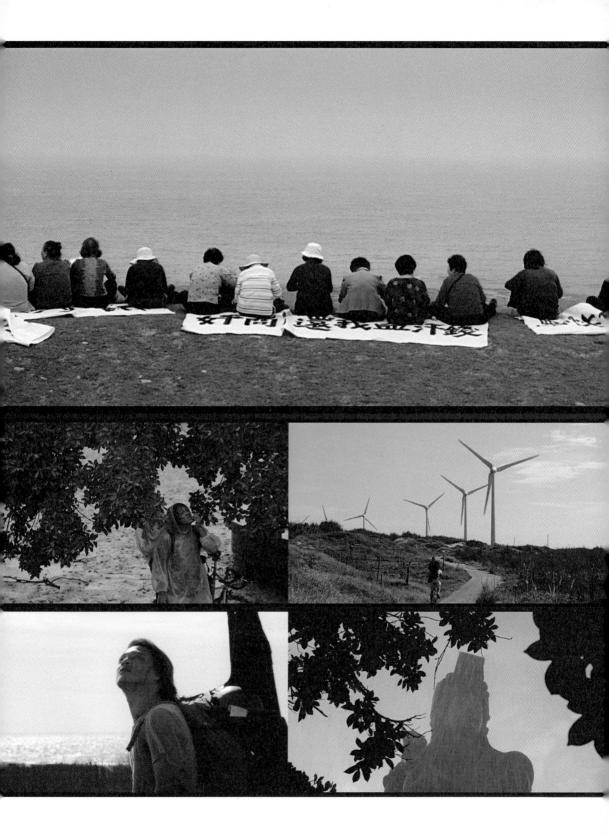

懷恩：

　前面提過，林口除了有其地理特色，它的浪看起來也比較沉悶，呈現一種較低沉的情緒。所以我們安排明相的吉他斷了絃之後，第二天出發遇到壞天氣，來到南寮看到失業勞工的沮喪，整個情緒是互相呼應的。

　從林口到桃園到新竹以北這一帶，遺留許多台灣經濟起飛時的重要痕跡，本來這裡有很多加工廠，但現在都倒光了，只剩下停工歇業的廠房和失業勞工。我們假設這些失業勞工媽媽們是來自桃園、龍潭、八德這一帶，因為以前這邊工廠最多，她們老闆可能住在工廠附近，那麼租車去老闆家抗議完再出來的時間，差不多中午能到達南寮，而南寮焚化爐旁有海天一線風景區，剛好可以順便看一下海，這是我當時的劇情設定。

　來到西岸，開始談到比較多關於檢討跟反省的東西，從劉老師因為現在的教育環境被迫選擇退休，到那些女工們因為工廠倒閉被強制遣散，我想呈現的就是整個西岸的社會變遷。

　就戲劇上，我希望明相在遇到劉老師之後，可以開始陳述自己的過去，讓觀眾知道他對自己的狀態有什麼樣的感受，比如他的聽覺世界等等。接著來到這裡，讓他感受到那些媽媽們的複雜心情，人生雖然不順遂，卻又呈現出一種生命力。

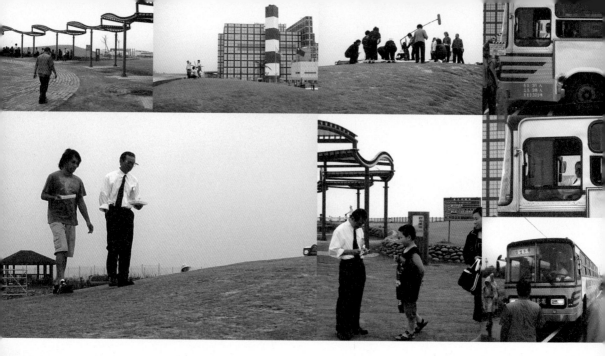

麗音：

　　本來劇本裡沒有肉粽那一段，是我們去堪景時，發現原來的小肉粽變成大肉粽，還有一些更巨大的肉粽，當下覺得本來好漂亮的地方變醜了，所以那天懷恩在南寮跟念真排演台詞的時候，就請念真把肉粽的事情加進來，把我們對這件事情的想法，找時機傳達出來。

懷恩：

　　這當然有點刻意，但在創作的背後是嚴肅的，想要控訴一下，而且念真有那種把事情說得很輕鬆自然的能力。

　　至於肉粽到底有沒有用，說法各一，我們真的不知道。有人說消波塊可以防止海岸被侵蝕；但就環保的角度，好像說不好的比較多，因為消波塊會擋住沙子的回流，在西岸，沙洲就是防止海岸被侵蝕的最佳屏障，但是我們的沙洲正在消失中，一是因為人為開採，再來便是消波塊造成的嚴重禿堤效應。至少就視覺景觀上，像念真的台詞說人與海的關係，肉粽確實變成一個問題。

> 綠色的玻璃惟幕和游泳池，似乎成為焚化爐的標準配備。座落一旁的海天一線公園和消波塊，是阿桑舖起抗議布條吃便當的綠地，和念真戲稱種在海邊的肉粽。
>
> 新竹南寮焚化爐：61號公路74.5公里處
> （新竹市海濱路240號）

　　跟肉粽一樣，焚化爐也變成台灣現在很有趣的特色，就像公
式一樣，它們都出現在海邊，也有隨之而來的環保議題。我們
只是透過電影把這些現象一併拿出來談，但那是沒有答案的。

　　另外很有意思的是，不知為何，南寮那一帶的海面水氣很
重，看起來總是矇矇的，雖然它叫海天一線，我倒覺得是海天
一片，我堪景到拍片去過好幾次了，沒有一次看到它是海天一
線，這很有趣。

　　拍攝當天也是如此，那天的天氣其實不算太差，但媽媽們坐
在那邊，只能看到一片矇矇的海，或許她們很惆悵，領不到薪
水還是得強迫自己苦中作樂，我是用那樣的心情去看待她們的
人生。假如我拍攝時海跟天分隔得很清楚，就跟我片子想要呈
現的不一樣了，我要的就是這種矇矇的感覺，她們看到的是一
種茫然。

on the road

02

迷路

Greg,

北京的新家安頓好否？

照顧小朋友之餘，記得將你塵封的單車拿出來上上油吧！去探勘一下騎乘路線，下回到北京，就一塊兒去騎騎車吧！

單車環島的第二天。

第二天似乎才是旅行的真正開始。隨著都市的遠離，出發的興奮逐漸消退，屁股與座墊的磨蹭與不適，通常是第一個出現的肢體訊號。鐵屁股，這功夫想來並不比鐵砂掌好練多少，練了十來年，每回上路，依舊是得從頭練起。

由桃園觀音往新竹前行，今天要去看一眼《練習曲》片中的新竹南寮焚化爐，那個吳念真與歐巴桑女工們的休憩之處。

夏天騎車，理論上是要清晨與傍晚騎車，中午找個落腳處吃飯睡覺看書。一天原則上以80公里計，時速16公里，五小時內可完成。這上午0800至1100騎個三小時，中午找個樹蔭風涼之處好好歇息，傍晚再由1600騎至1800，即可完成。聽起來是個

不錯的計畫吧？！

　　這天0830從觀音民宿出發，往新豐。一個小時後，上午九點半的陽光已讓人感受到臂膀的灼燙，這再騎下去，稍晚應會聞到烤肉的氣味吧！原本要來熱情支援兩天的友人開著休旅車，丟下一句：「你慢慢騎喔！我們去海邊泡泡腳，中午見囉！」好嘛！好個後援部隊。

　　路邊塗個防曬油，得加快速度了，看是否能在一個半小時內趕到竹北。

　　台15線上，路寬車少，看來是條新拓寬的路，但那也意味著並不會有林蔭或綠色隧道一路庇護著你。抬頭看路標，咦，之前還指示著竹北，怎麼不見了？新竹？我不要進新竹，我不要進城市，我要走鄉間小徑……莫非，我走岔了！迷路？！

　　只有在旅行時，在他鄉，我們才會碰上迷路。

　　平常工作，總是依著固定路線固定節奏運轉。原因無它，得保留精力腦細胞來面對那些稀奇古怪的狀態與要求。

　　旅行時，則任著自己放鬆心情，約略知道個大致方位，就放任步伐四處放蕩；但單車旅行時，可能無法做到如此無拘無束不按章法，基本上每天要騎的路線還是會做個大塊的規劃，比如當晚的住宿，通常都會前一天或是當天早上便定下，但路上總會碰上你所無法預料的事，比如迷路。

　　在城市的迷路，總是教人心浮氣躁。在歐洲騎單車旅行時，若非必要，中大型城市盡量跳過。像巴黎、馬賽這種大城市，要找到入城的路與出城的路，常要花掉兩三個鐘頭找路問路。

　　在鄉間的迷路，就怡人許多。大體上有著方向（單車旅行時，地圖與指南針均會列入我的必備單品），看著路標問問路人，通常可解決。

　　但那回咱們去騎法國香檳區時，也迷路了。周日安靜的香檳區山邊小鎮Rilly-la-Mongagne裡竟找不到那條D26公路，路標就活生生地消失，而圍繞這小鎮的幾條路似乎不是指南針可以判斷的……還好終於有輛轎車從房舍中緩緩駛出，可以問人了……重新騎回香檳山區裡，白雲藍天綠色原野，葡萄藤架一條條筆直延展，看著葡萄田綿延好幾座山頭。

　　還記得那天下午在另一個香檳區小鎮Verzenay，我們找到那

家周日還營業的café，那瓶冰涼的香檳與騎車後的汗水，混合而成的美妙滋味。

在新竹鄉間迷路，這，會不會太好笑了些？

看起來是不能再騎台15線，那會一路往西直抵海岸，竹北應在更南。見岔路得先往南騎一段再說。

從一寬闊的六線大道切回一窄窄的兩線道，再往下騎，道路兩邊均是稻田一片翠綠，稍遠處是蒼鬱丘陵，白鷺鷥慢動作般地於田間緩緩展翅飛起，白得發亮刺眼……看了一眼路名：蓮花路。好名字！

問了雜貨店的阿桑，沒錯，這條小路可以往竹北。竹4線（新竹縣道4號公路）再接鳳岡路，已見竹北路標。

是個教人開心的迷路！

如何？咱們何時再一塊騎它一段？
你跟我說吧！

Aho 070827

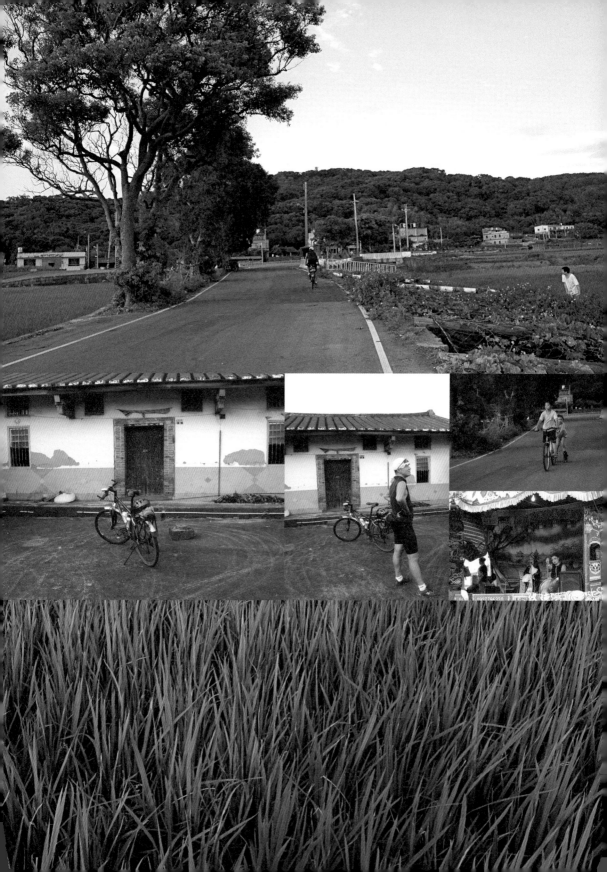

單車環島地圖

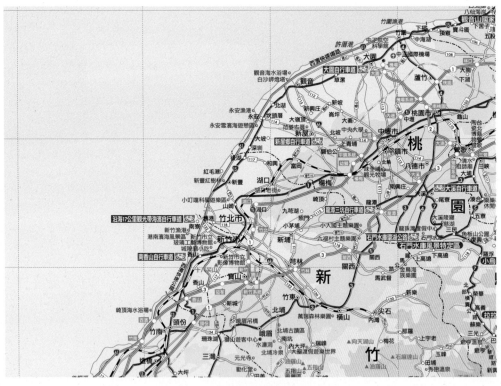

我行我宿｜桃園觀音→新竹竹北

路線
上午：桃園觀音（台114）→崁頭厝（台15）→新豐（竹4）→竹北（45k）

T（騎乘時間）：2'45"
A（平均時速）：16.4 km
M（最高時速）：36.8km
D（今日里程）：45.35km

午休
草葉集書店（★★★★）
地址：竹北市莊敬三路116號
電話：03-5509775
網址：www.leaves.com.tw

關於草葉集書店：

　　其實去之前，完全不知道這是一家什麼樣的書店，只是開始發現台灣各地有著一家家小而有個性的書店誕生，很有趣，大辣亦是存著同樣的心情出發，當然想看看別人在做些什麼。

　　另外一個原因，純然功利。午間休息，若有一家有冷氣座位舒服可以上網的書店，那不是太美妙了些。竹北草葉集書店，就這樣在環島路線跳了出來。

　　透過另一家小書店友人的介紹（謝謝永和小小書店的虹風），與書店主人Peggy連絡上，很歡迎去訪，但新店仍在施工中如果不介意……還是去了，Peggy準備了冰涼的比利時啤酒招待。已看得出架構，這兒是吧台，那兒是童書區，這邊可上網，那邊有賣台灣各地之手工產品。

　　看見另一種可能性，竹北及草葉集書店，都有趣，都值得再來走訪。

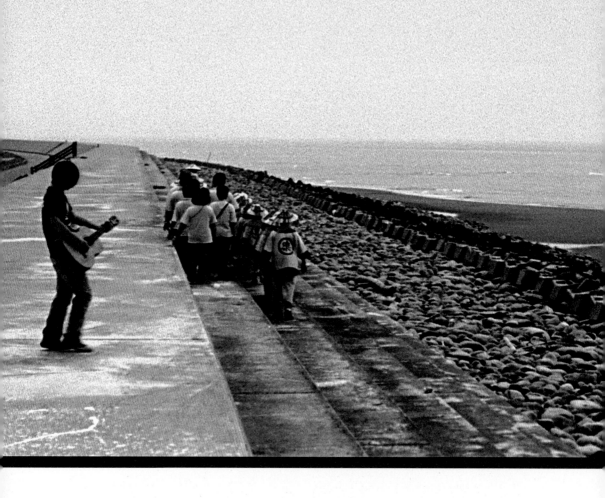

Route 03

塭寮堤岸的噴畫少年

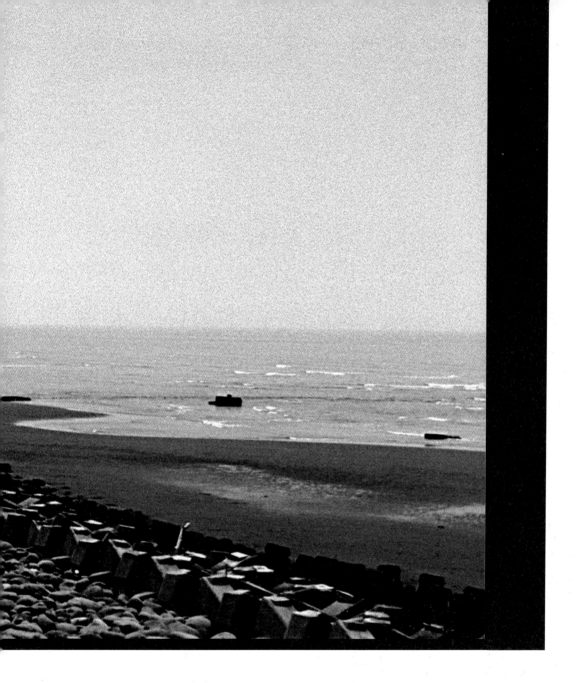

防波堤塗鴉少年用歌聲嘶喊，他說：「怕被人看穿，覺得這樣很遜；也怕不被人了解，這樣寂寞又孤獨！」

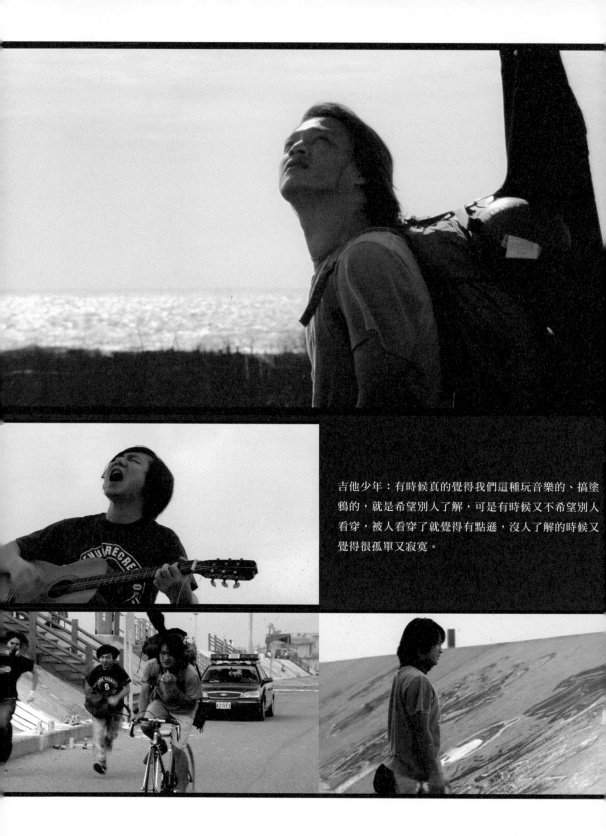

吉他少年：有時候真的覺得我們這種玩音樂的、搞塗鴉的，就是希望別人了解，可是有時候又不希望別人看穿，被人看穿了就覺得有點遜，沒人了解的時候又覺得很孤單又寂寞。

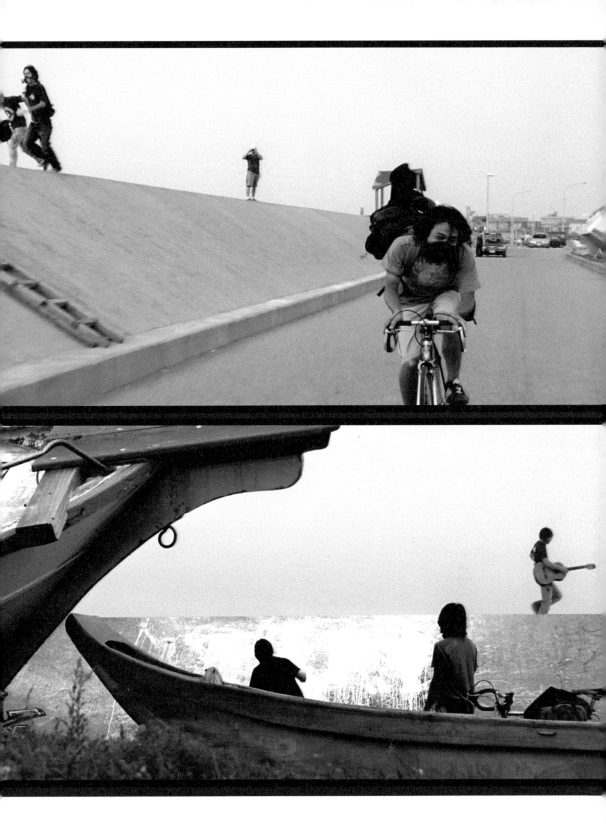

behind the scenes

懷恩：

　　這一段我想讓觀眾和明相的情緒發洩一下，這是一趟旅行，情緒不能一直壓抑。而明相這個角色，本身就是喜歡畫畫的人，所以我們相信他用噴漆去宣洩情緒會覺得是好玩的。

　　我本來找了一個漁港叫塭寮，但那邊的堤岸沒有塗鴉，也沒有船，所以真正的拍攝地點是外埔漁港。在寫劇本的時候，那個堤岸並沒有塗鴉，可是有一艘船叫「大舟壹號」，我當時想說這樣也好，總不能找一個已經有塗鴉的堤岸，再弄艘船過去吧，哈哈！這成本就差太多了。後來，等到我們正式要拍的時候，竟然有人已經在堤岸上塗鴉了，而且還噴了五幅，把我們要拍的那段堤岸通通噴掉了。

麗音：

　　所以我們先詢問塗鴉界的朋友Reach，如果有人把噴好的畫蓋掉了，會不會很不禮貌？結果Reach說：「其實大家都嘛蓋來蓋去……」

懷恩：

　　我們很感謝那位原作者，因為他已經噴了好幾幅在那邊，讓畫面拍起來不會那麼乾，如果整個堤岸都是空的，我們還得先去製造，畢竟不能只拍一幅嘛，那會很怪。如果堤岸上已經有很多塗鴉，比較像這裡本來就是很多人會來噴的地方。

　　地點決定後，就要確定吉他手跟塗鴉少年的角色。我後來才知道吉他幾根絃都可以彈，少一根絃對會彈吉他的人並不會造成困擾，只有好不好彈的差別而已。於是，我請工作人員幫忙找一位會彈吉他的年輕人，最好要很會亂吼亂叫，助導說他們認識一位叫傑哥的朋友，經過接洽，傑哥mail了一些作品給我們聽，我覺

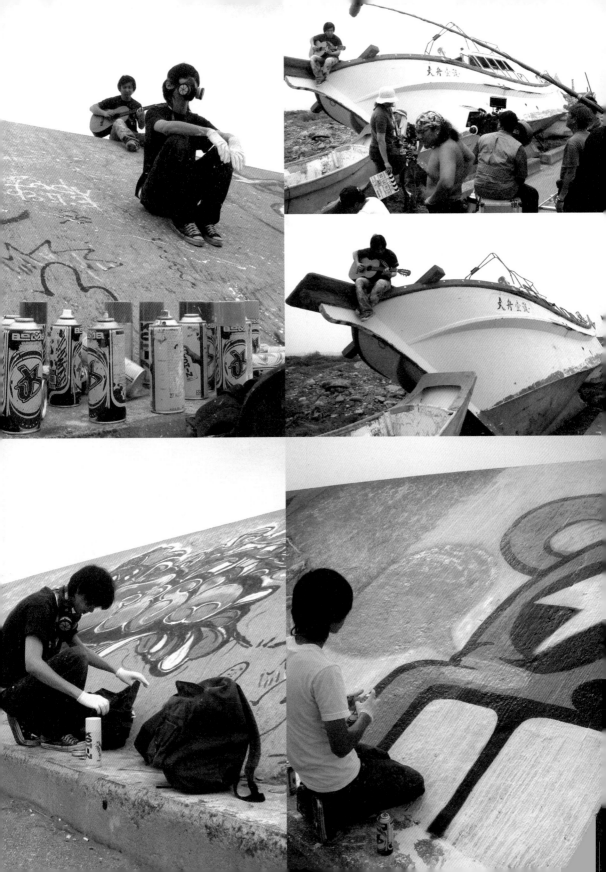

得有一首歌還不錯，就是片子裡他自彈自唱那首。再來，就是得找到塗鴉少年，就是Reach，他也答應了，但他想戴著防毒面具入鏡。

這裡面有一段故事，有一次我在墾丁看到兩個在塗鴉的年輕人，一個戴著防毒面具，另一個沒戴，沒戴的那位即將入伍，心情很沮喪，而戴面具那個就一直很聒噪，在講他這位朋友的事情，並嚷著自己今天一直噴得不好，很想蓋掉重噴，心情很糟；我當時覺得這個情景很好玩，沒戴面具的很安靜，戴面具的反而一直講話。

本來想把這情景放在這場戲裡，後來發現一個問題，如果戴面具的少年一直講話，明相根本聽不清楚，彼此就不能產生互動，他講的話也就沒意義了，於是才顛倒設定。事實上傑哥也不會塗鴉，所以只要負責哈拉就好。

另外，傑哥跟Reach原本是不認識的，試鏡那天是他們第一次見面，我請他們穿自己喜歡的衣服來試個鏡，很好笑的是，當天他們竟然穿得一模一樣，真是一對哥倆好，服裝就是他們戲裡面穿的，我們只是把傑哥的褲子弄破、噴了點油漆……

Reach是一位塗鴉藝術家，有他自己的堅持，所以我們當天並不限制他要噴什麼，完全讓他自由發揮，他高興就好。他噴這個圖案，是因為最近他都噴這個，他說法有很多種，會隨著地點、心情等各種因素改變，比如那個圖案的眼睛，可以閃耀也可以黯淡。那時他看到堤岸景觀的時候，就噴出現在這個眼睛閃耀的版本，而我們選上的歌剛好叫〈Eyes Contact〉，真的很搭。

至於海巡這件事情，並不算是臨時起意，之前堪景時，我一直在堤岸徘徊，剛好碰到一組海巡經過，就問他們如果有人正在堤岸上塗

路上行舟的廢船和海堤上的塗鴉，將樸拙的海邊村落裝點出一股超現實的況味。明相隨著兩位噴畫少年逃離海防的巡邏，揚長而去的馳騁快意，在嘶喊的歌聲中，尋得出口。

後龍外埔漁港：西濱公路（台61線）99.6公里處往西直行，即可抵達。

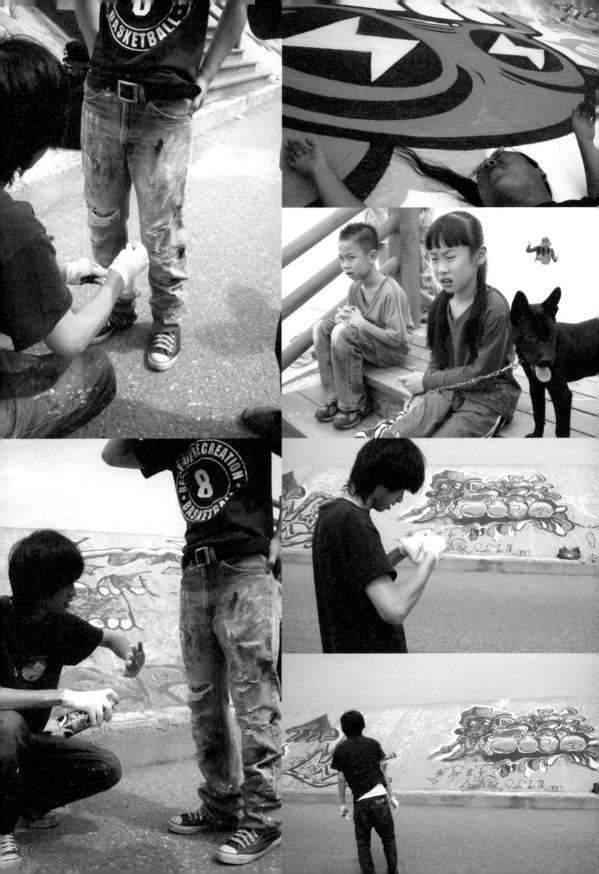

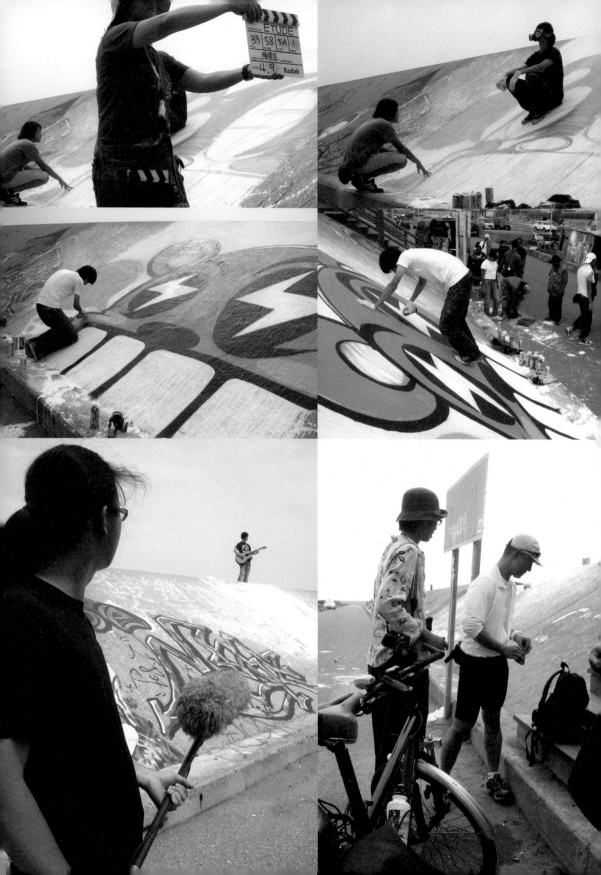

鴉，他們看到會怎樣？他們想了一下說：「嚴加制止。」我說：「你們不會把他抓起來嗎？」他們說：「因為堤岸算是漁港的，跟海巡沒有關係，我們只會嚴加制止……」我說：「好，那拍片時可以找你們來演一下。」後來拍的時候很有趣，我覺得他們演得很像香港警匪動作片，非常用力的在嚴加制止。

那個畫面還有下一場戲的中年騎士出現在堤岸上，哈哈。那天他會在，是因為我們接著要拍中年騎士往北騎到新竹經過堤岸的鏡頭。這幅塗鴉在這場戲是個很重要的元素，我很希望觀眾能看到它完成的樣子，這就必須藉著中年騎士來這邊駐足了。

這是創作上很有趣的一種發展，塗鴉少年可能在警察走了之後，又回來繼續把它噴完，可是男主角是沒有機會看到的，因為他就一路騎回彰化老家了。後來，明相也是進了戲院才看到這幅畫完成的樣子。

on the road

03

帶一本書

YJ，

決定好了嗎？

要不要騎你的菜籃車來加入一段行程？

　　真的沒那麼複雜，騎車嘛，和人生許多事一樣，都是知難行易的事。上路後，你會發現，其實雲淡風輕；一天幾十公里路，也就這麼騎過來了。

　　若說真要提醒什麼？要加入的行程，如果超過一天，那就記得帶本書吧。

　　「旅行，不過是換個地方看書而已。」一個愛書的朋友這麼說。自己當然很好奇，當年司馬遷老兄行萬里路時是帶了幾卷書上路，竹簡年代隨便幾本書，看來都是得搞上一牛車。

　　這幾年騎車旅行，出發之前，除了攤開地圖研究食宿路線外，要帶什麼書出門，成了另一件要琢磨的重點。去騎雲南，當然得帶上《徐霞客遊記》；去繞荷蘭，《梵谷書簡全集》得帶上身；走訪法國布根地酒區，要不要在單車行囊裡加上林裕

森那本磚頭酒書《酒瓶裡的風景》，是教人有些難以抉擇？！

帶一本書，雖增加了些重量，但那旅行似乎會產生些不一樣的化學變化。會聽到另一個時空的孤獨旅人，正與你對話；會看到白天騎過時，原來沒注意到的風景；會讓那白天裡的爬坡汗水疲憊，在另一個有趣心靈的字句下逐漸消退⋯⋯

真的，帶一本書，有助於恢復疲勞及一晚的安眠。

這天下午，騎了一段新竹沿海的自行車步道「十七公里海岸線」。

嘆了口氣，這麼好的單車專用道，可惜只有十七公里。有沒有可能是每個縣市都發展出來幾條單車專用道，而且是都會將這車道連結至下一個縣市；就像大隊接力一樣，大伙將這一段段串成一個圓圈串成一個環島。

這麼一條綠色環島單車專用道，亦讓每個縣市有機會呈現她們的鄉鎮特色。大甲蘭田應串連至清水高美濕地，沙鹿吃完肉圓騎著田邊小路，沿著鐵砧山下一路騎過台中縣，迎向彰化八卦山單車道，一面在鳳梨山間滑向草屯⋯⋯會不會想太多了些，這件事似乎也不必麻煩這些長官大人，找各地車隊車友在網路上串連一下，這麼一條環島綠徑應就可以出現1.0版了吧。

下午五點，開始進入一天中最怡人的單車時光。陽光漸斜，熱力稍退，海邊的風開始吹來涼意；自己的身影不再緊貼著地，在道路上拉出一道帥氣修長。單車道上可放心的放雙手馳騁，迎接這台灣西岸的夕陽，你運氣若好，這是環島時西岸每天會出現的magic hour。

▌新竹濱海自行車道

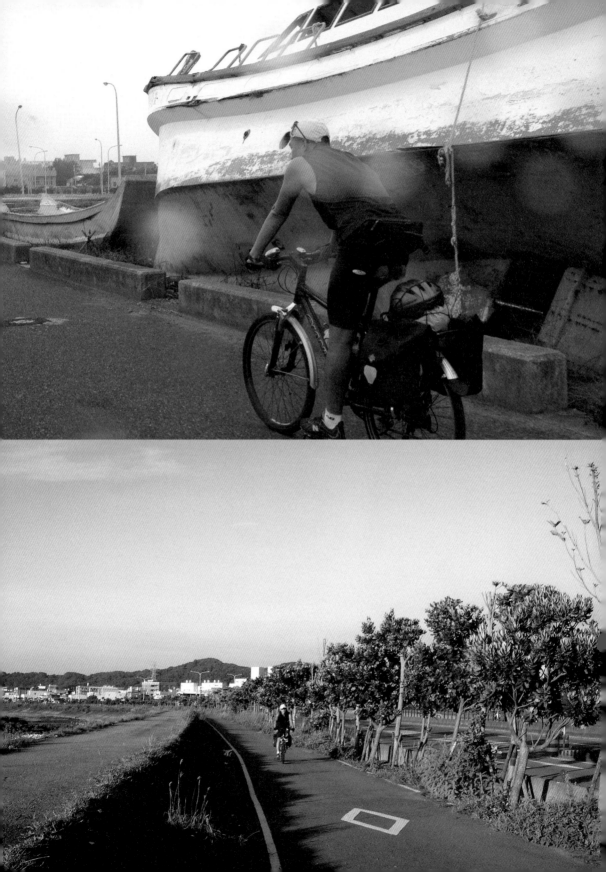

車速加快，突然想起，這天的行程應在後龍
外埔魚港打上句點。要去看《練習曲》那個海
邊塗鴉的堤岸，看自己客串演出的鏡頭。

　　像是與夕陽賽跑似的，看著碼表上的數字提
升，18、19……將前輪換成大齒輪……22、
23……再吸口氣加把勁，看是否能維持時速25
公里，這樣可以在夕陽西下前去拍張到此一遊
照，然後安心地去吃港邊的太興海產。

　　騎完一天行程，來杯冰涼啤酒一頓當地美
食，一切值得。

　　到底要帶什麼書？

　　《福爾摩沙植物記》——植物盲如我，每天看
個幾篇，一路騎完應會將那些書上的歷史地理
與路邊的生物景致植入腦中吧？！

　　《上帝之鞭》——看著成吉思汗、耶律大石、
阿提拉的征戰帝國，想像著自己騎乘著鐵馬一
路吃喝向天涯而去。這似乎也是不錯的選擇。

　　《居酒屋閒話》——每天看個幾則，讓純肢
體的活動，得以沾惹些書籍的酒香；就算不喝
醉，亦可醺然入眠。

　　到底帶那一本呢？

Aho 070827

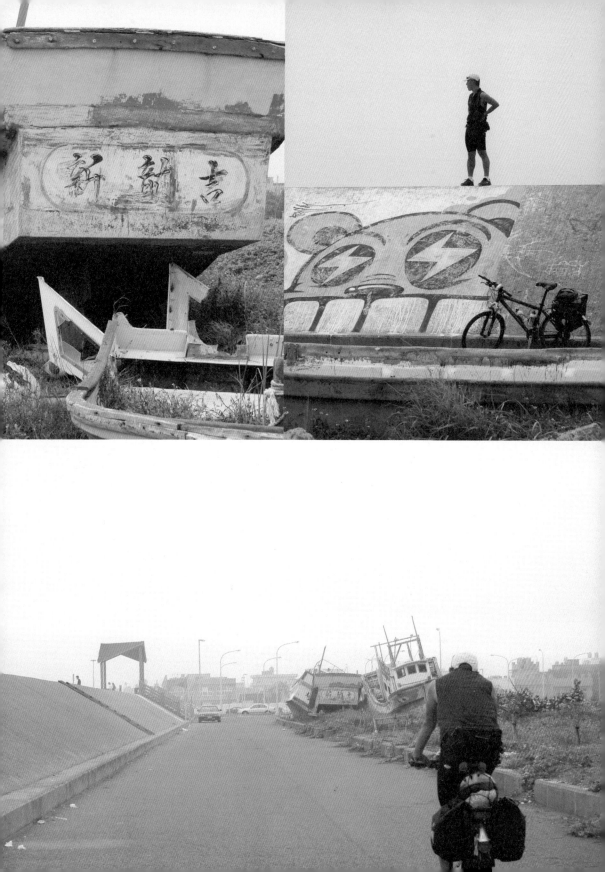

單車環島地圖

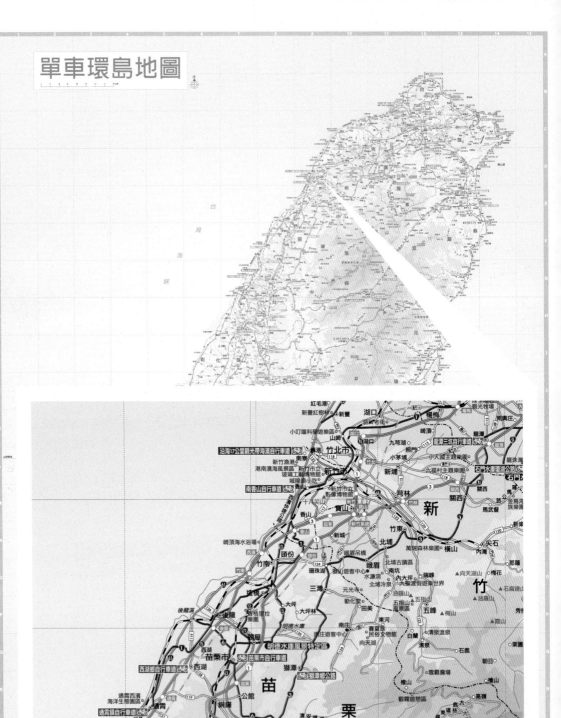

我行我宿｜新竹竹北→苗栗後龍外埔漁港

路線
下午：竹北（台118＋台61）→南寮（單車道＋台61）→後龍外埔漁港（67k）

T（騎乘時間）：2' 52"
A（平均時速）：16.5km
M（最高時速）：36.8km
D（今日里程）：48.5km

晚餐
太興海產餐廳（★★★）
地址：苗栗縣後龍鎮海埔里海埔港131號之8
電話：037-433788

住宿
欣園民宿（★★）
住址：苗栗縣通霄鎮內島里內島16-7號（台1線124.5公里處左轉上坡）
電話：037-793553
網址：www.seavilla.idv.tw

Reach的網站：www.helloreach.com

是電影，也是人生

《練習曲》獲得好評之後，大家開始對電影中那位清新的聽障青年感到好奇。是導演為他量身定做的角色，也是東明相自然不矯揉的演技，都那麼適切地符合這部半劇情半紀錄的電影的氣氛，於是，他初試啼聲的第一部電影作品，就令所有人耳目一新。他也從一個普通的soho族，變成走在路上會有人突然認出他，還對他豎起大拇指的人。

　　不過談到演戲，東明相很不好意思地說：「我其實沒有演戲的經驗，真的不知道導演為什麼要找我，我也不懂得怎麼去傳達。但是導演跟我說：你只要順著當時的情境自然去表現就好了，順著自己的心去演。」說服了很久，他總算放心地將自己交給導演。

　　因為是單車環島電影，自然有大量騎單車的鏡頭。在拍攝之前，東明相並沒有長途單車旅行經驗，也不太運動（這點還很令楊麗音羨慕，覺得明明是肉雞，卻有這樣唬人的身材），所以拍攝之前，導演還帶著他先去單車特訓。當時東明相也想著，騎單車應該很容易吧。可是開拍後，才發現根本不是那麼一回事。

　　「導演跟我說，你就一路騎，但是騎車時不能超出鏡頭的框框，哇啊，這個很難耶！一下要我快一點，一下又要慢一點，他們開車很輕鬆，但是我得配合導演的要求，這樣來來回回一直騎。有一場戲是逆風，導演還一直要我騎快點，真的會騎到吐。」東明相好像抓到了機會，趁機訴個苦。「還是自己騎比較好玩，按照著自己的速度走，比較沒有壓力。」

　　雖然有騎到吐的經驗，不過當時拍戲時，在花東騎單車的美好感覺，也讓他念念不忘。「我覺得花東那段真的很美，拍戲時，會很想停下來看風景。」這次他跟著大辣車隊，也在墾丁陪騎了一段。隔了這麼久再度重拾騎單車的滋味，他覺得很開

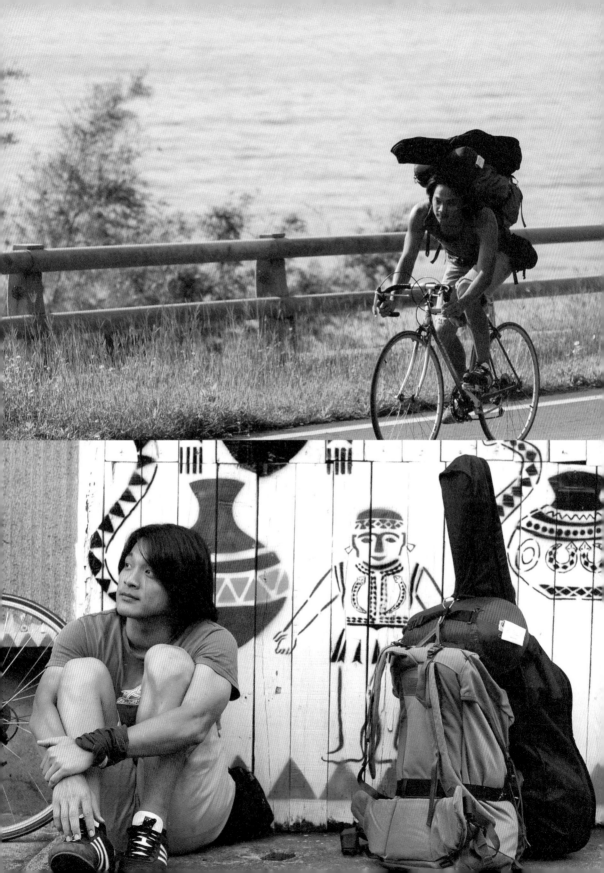

心，因為電影中他騎最長的距離，就是墾丁那段。「如果要推薦初學者路線，我想推薦墾丁這段，因為這段路沒什麼起伏，很好騎。」

大部分人的童年，都是在某一個時間點學會了騎腳踏車，然後意氣風發地開始探索鄰近區域，活動範圍也跟著越拉越廣。東明相回憶起自己與腳踏車的關係，大約是三歲左右，從騎著有輔助輪的腳踏車開始。當時大人規定的範圍，就是阿嬤家的空地，不得越界。一直到國小，每天放學回來，就是騎腳踏車在空地四處轉。

真正騎單車上路，是從國三開始，每天早上六點出發，騎到左營上學。「後來看到我大哥騎一台很炫的腳踏車，我羨慕得不得了，但是不管怎麼拜託，他都不讓我騎，一直到大哥買了摩托車，那輛腳踏車才給我。第二天就騎去跟同學炫耀，那時我覺得好拉風。結果沒過多久，我同學也買摩托車了，就不希罕了……」

導演曾說過，《練習曲》跟一般公路電影不同，主人翁並沒有什麼重大改變，電影結尾主角還是那個樣子，反倒是現實生活的東明相，拍完電影之後變得不一樣了。關於這點，明相說：「我沒察覺到自己的轉變，但是周圍的朋友都說

明相說：「以後，我也要找機會自己一個人去環島，但我會把時間拉長一點，不喜歡被行程綁住……」

我拍戲前後改變很多，變得開朗多了。我之前過得很低潮，工作得很辛苦，也會質疑自己，是不是因為聽障的原因，所以不管怎麼努力，都得不到認可……」後來他就離開那份工作，自己接案子，不過當soho族一樣很辛苦，又不敢跟家人說。「不過，人越是低潮，創作力越好，那兩個月畫的圖，可以看到自己的內在……」

對於自己人生的轉捩點，他也覺得很有趣：「我原本也想走幕前，當過模特兒，但是發展得並不好，我想算了，還是過普通生活就好。我都已經下定決心要往幕後發展了，沒想到這次

電影中出現的插畫，都是明相的作品，他說：「為了電影大概畫了十四、五張，不過我沒有辦法當場畫出來，要看現場的感覺，有想法才行。我自己旅行時也會帶著素描本，不過畫的通常是彩色的，我想要表現旅途上看到的色彩。」

又被推到幕前。」

　　至於將來，東明相心中已經有初步的藍圖，不管是幕前還是幕後都沒關係，「我想當個創作型藝人，希望將來有一部幕前、一部幕後作品，以及一本書。」

東明相，2001畢業於私立華梵大學美術系，現為 soho族、藝人、設計師、創作者。《練習曲》是他演出的第一部電影。

Route 04

阿公家的童年往事

騎到彰化老家，一聲「阿公阿嬤」喚起童年往事。跟阿公參加媽祖遶境，阿公虔誠神情，叫他紅了眼眶。

阿公：「你小時候，長得好可愛，但是大家都不知道，為什麼你的耳朵會聽不到，當時就瘋言瘋語的，說什麼是你的父母，或我們的祖先，做了什麼缺德事，報應在你身上。有一次，我到一家療養院去找朋友，在牆上看到師父寫的那兩句話：『是非到此止，佛號請帶去』，我覺得這兩句話蠻受用的，就把它抄下來，寫在牆上。現在好了，什麼事情都過去了，你也大學快畢業了，真是感謝菩薩。」

behind the scenes

懷恩:

　　媽祖遶境的片段會放進電影,可以追溯到觀光局找我拍的台灣宣傳短片,當初我拍的是春天的台灣,這時節剛好有很多節慶,包括蜂炮、燈會、媽祖遶境等等。於是我後來寫劇本時認為,一個在春天進行環島的人,理應很容易在旅途上遇到媽祖遶境,而這是一部沿海環島的電影,所以我們找了位於海邊的白沙屯拱天宮。

　　至於拍到信眾「鑽轎底」的畫面,我覺得是遶境儀式中最重要也最具說服力的部分,但白沙屯媽祖遶境是沒有固定路線的,所以我們無法預先在某個地點準備……

麗音:

　　我們也不知道哪裡會有信眾跪在那邊,等我們看到才拍一定會來不及,而且不是信眾跪在那邊,媽祖就會從他頭上經過。

懷恩:

　　白沙屯遶境是四人轎,媽祖如果要讓信眾鑽轎底的話,神轎得轉側面前進,在這麼一小段神轎稍事停頓旋轉方向的時間內,信眾會立刻湧上來跪成一列,旁邊也會站滿圍觀的民眾擋住鏡頭,所以很難捕捉到完整的畫面。

　　後來我靈機一動,我注意到媽祖路過其他神明的寺廟時,都會稍微停頓一下,好像在say hello,很有禮貌,於是我在路邊一座神壇旁邊架好機器stand by,想說等一下媽祖經過應該也會有反應吧。礙於預算,我底片用得很節制,不會輕易開機,那時有一個很好的開機點,我看到民眾在鏡頭前拉了一串鞭炮準備要點,表示媽祖快接近了,我隨即打開機器,結果整個鏡頭前煙霧瀰漫,我很緊張,心裡猶豫著要不要關機,但隨著煙慢慢散去,我看見信眾們一字排開跪在地上,並且神轎已經在他們面前搖擺了,我一搖高鏡頭好捕捉畫面,神轎剛好在這時候穿過民眾,讓我順利拍到鑽轎底的畫面,好開心!而且,因為剛放過鞭炮,圍觀民眾都躲到一旁,擋到鏡頭的人很少。

麗音:

　　我那時候就看到懷恩在擦眼淚,哈!

懷恩：

　　再來就是要拍洪叔（戲裡的阿公）鑽轎底的鏡頭了，我知道難度很高，但又不想讓工作人員為了拍片故意去跪在神轎前，太over了，我比較希望洪叔是跟著人群一起進行這件事⋯⋯

麗音：

　　很巧的是，阿公跪下來準備鑽轎底的時候，鏡頭前突然吹進了一陣紙花，風刮的方向剛好讓鏡頭能拍到，我們那兩天跟著遶境下來，算是很專心在看整個活動的進行，幾乎沒有看見人家在灑紙花，我想，可能是媽祖嫌我們的美術不夠好吧，呵。阿公的鏡頭拍完，就是明相這邊的鏡頭了，因為這是明相的第一場戲，大家都很替他緊張，不知道他會如何表現。

懷恩：

　　我告訴明相說，等一下遶境隊伍過來，不管發生什麼事你都看地上，好像在看跪在地上的阿公。

麗音：

　　因為明相是個非演員，我那時候很想直接跪在那邊當他的視線，但懷恩就說不行！

懷恩：

　　如果麗音跪在那邊，會很明確的告訴大家她要鑽轎底，我們當然可以發動這件事，而且人數也夠多，可是我不想為了拍戲來發動這件事，我們因為拍攝已經耽誤遶境隊伍很久了，我覺得很不好意思，那些信眾們一大清早就走跟著隊伍走到現在，一定很累了；不過後來才聽朋友說，如果有人要鑽轎底，信眾其實都很高興，因為能稍微放慢腳步休息一下。

　　後來就讓明相的視線看著麗音的膝蓋，我開始準備攝影機要拍，一看隊伍靠近，我就馬上開機，可是隊伍又突然停下往回走，只好又關機，搞得我好緊張，明相也很緊張，他不知道遶境隊伍到底發生什麼事了，所以電影裡會看到明相東張西望，好像在尋找阿公的鏡頭。

　　過一會神轎又往前走了，我又開機。眼看神轎已經經過我的

鏡頭了，明相卻沒有盯著地上看，不過他在那個狀態下顯得很自然，連旁邊的信眾都像是在幫他演戲，全都以明相為中心圍在他四周，而且矮的站前面，高的站後面，完全沒擋到鏡頭。

我覺得好怪，畫面怎麼會這麼好看？而且信眾們的視線都盯著同一個點看，我還在遲疑他們到底在看什麼的時候，一個大轎班的人突然退了一步，把整個鏡頭擋死，我只好趕快下來想移動攝影機，這才看到麗音她們幾個工作人員竟然全給我跪在地上！我當時好氣，但一想到大家這麼盡力，應該好好把它拍完才是我當下的任務，我馬上將畫面拉鬆一些，好拍到整個全景。這時又聽到鑼聲響起，神轎突然整個擋住鏡頭，我嚇了一跳，心想完了，媽祖要找我算帳了，但神轎才一入鏡又退了出去，就在這時候，我透過畫面看到明相在哭。這個鏡頭拍完後，大家都感動得抱在一起哭成一團，我也好感動，但還是有點生氣，我就問麗音幹嘛要跪？！

麗音：

我沒有要跪啊，但是神轎經過明相之後，突然在我面前停下來不走了，我當時好緊張，思緒跳得好快，啊？是這樣嗎？媽祖是要我跪下嗎？旁邊馬路明明還很寬呀，我想媽祖大概是要我跪吧，便立刻跨出一步上前跪下……

懷恩：

結果她一跪，我們的工作人員在第一時間全都跟著跪下來，路邊的信眾們也很自然地跟著加入。

我覺得這部片從拍片到現在，一直有個被質疑，甚至是被肯定的部分，就是它在劇情跟紀錄的中間搖擺，是什麼方式讓觀眾有回應，好像是紀錄的部分，因為跟真實的生活有連結，但是進行的方式又像是戲劇。

這件事很有趣，有時候假的變成真的，想拍真的又變成假的，結果在某一個關卡上搖擺不定，媽祖就會做個很清楚的裁決，什麼可以拍，什麼不可以拍。而這對創作者來說，也是一個很有意義的自我反省。

海邊的拱天宮，每年春天的媽祖徒步進香儀式，是無垢和優劇場等，進行田野調查，從民間儀典溯源尋根的身體儀式。也是明相追溯童年，目睹阿公鑽轎底而落淚的地方。

白沙屯拱天宮：西濱公路台61與台1線交叉口（苗栗縣通霄鎮白東里2鄰8號，037-792058、037-793858）

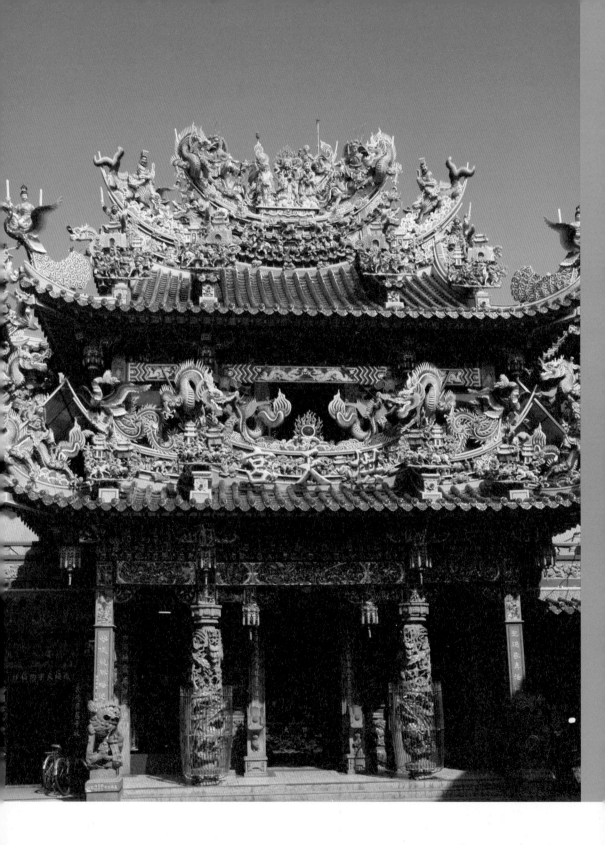

04

神明保佑

Abon，

　確定明天要加入，一塊騎一段了嗎？

　嘿嘿，希望如此。我們已計畫過太多回各式各樣的單車行程，從「淡水一日遊」、「金門周末單車營」到退休時要去騎的「日本四國八十八間廟之行」……但，似乎還沒有一趟成行的。

　那年去京都探訪，你忙著論文，就丟下一台單車兩本旅遊指南，自己倒是樂得逍遙。上午騎去哲學之路看看書，下午去金閣寺參訪，隔天沿著鴨川、桂川去探探嵯峨野與嵐山……發現日本的廟宇有著台灣廟宇少有的沉靜。之後也在東京鎌倉等地試了幾回單車參訪，均頗能清心定氣。

　去歐洲騎車時，亦常走訪教堂。有時是去教堂裡感受空間、氣味、聖歌；有時則因教堂實在是個最適合午休（對啦！就是睡午覺啦）的場所。教堂在歐洲幾乎無所不在，根據法國人的說法，一個鎮的基本要件有三：教堂、咖啡店及麵包坊；只要

這三個場地有在運作，即成鄉鎮。一回，上午騎過個漫長的緩坡，抵小鎮吃完午餐後，立即到教堂報到；默禱數聲後，找了教堂一角，連鞋襪均脫去，在聖母溫柔的注視下，著實地睡了個好覺。

回到台灣，寺廟亦成單車行程裡不可或缺的重點。少了人家寺廟教堂的肅穆，但是從小就熟悉參拜的熱鬧色彩，自有一份親切。有時是去祈求諸神保佑這一路上的平安，有時則僅僅去洗把臉在樹蔭下納涼。這邊是佛祖、觀音菩薩、彌勒佛……那邊是媽祖、玉皇大帝、保安大帝、恩主公、福德正神、五府王爺……想想，台灣也真的不錯啦，這麼多神明的保佑，也提供單車客這麼多的休憩場所。

環島第三天，上午從通霄白沙屯拱天宮出發。

該說白沙屯是因拱天宮而知名，或者該說拱天宮是因白沙屯而存在，都是吧。像許多台灣的沿海小鄉鎮，空氣裡可感受到生活的單調貧寂，但寺廟總是富麗堂皇到小鎮不成比例。年輕時總忿忿不理解，年紀稍長方體會那句「人在做，天在看」的認命與堅持。

拱天宮是每年春天「媽祖徒步進香」活動的起點和終點，由於路線不固定，休憩地點不固定（轎手會在每個路口感應媽祖的決定），總是在山窮水盡疑無路時，適時地柳暗花明又一村。《練習曲》片中，明相在環島途中，和「媽祖徒步進香」隊伍、在外公家的村落歇腳、巧遇童年玩伴並和阿公隨著香燈腳（信眾）一路南行的情節，就是2006年春天以半紀錄的方式，在媽祖的指示下拍攝完成。

2007年秋天，出書前的單車環島旅程，我們在拱天宮上了香，請媽祖保祐此行平安順利，繼續出發上路。

先到附近的海堤邊，望一眼那間陳列著數節台鐵老車廂，由台鐵退休老站長開設的「石蓮園」後，沿著台1線，往苑裡前行。通霄苑裡間，道路兩旁多是西瓜田；亦不時可見那「十元500CC西瓜汁」的小攤販。夏日上午的陽光頗炙熱，稍稍克制一下西瓜汁的誘惑；「再騎一下，起碼到大甲，才二十公里而已」，可不想這麼一路挺個西瓜汁肚騎乘。

繞進通霄鎮。通霄火車站，有一種時光停滯的氣味，是那種

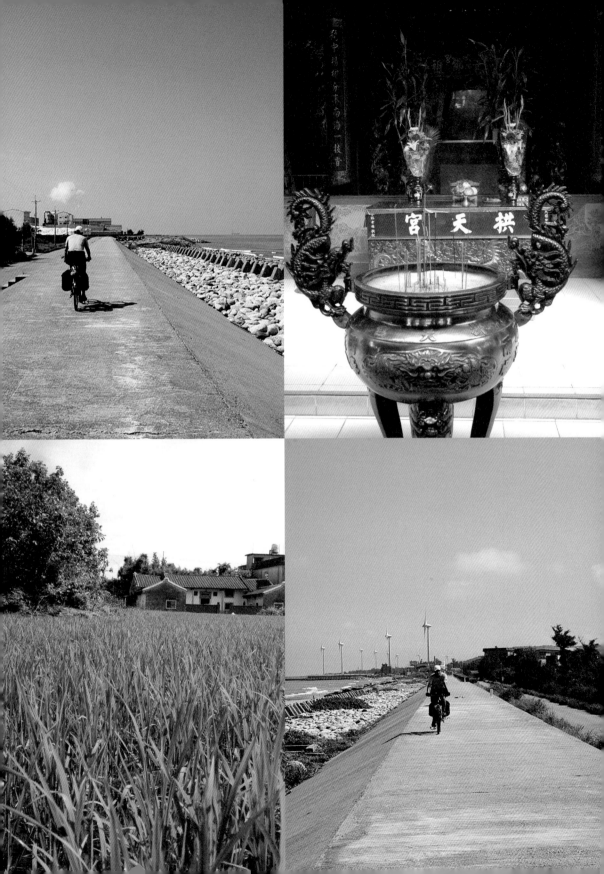

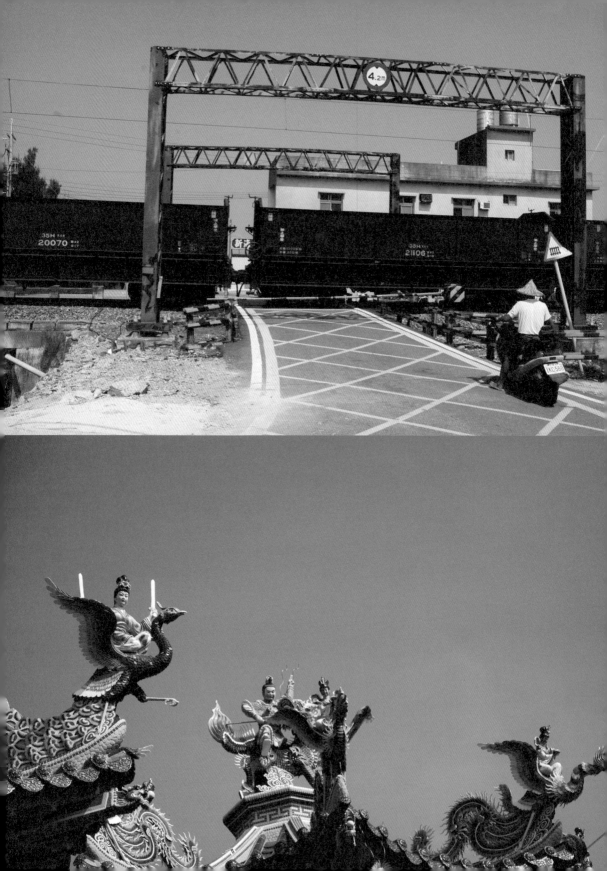

兒時記憶裡的火車站長相。藍邊白底的車站，不變的站前圓環，站前永遠是穿過鎮上大街的中山路；這在西岸縱貫線上幾成通例，但到這刻還保留原貌的應沒剩幾個了。很多年前，也在類似這樣的一個車站，每年夏天開始，自己亦會返鄉，演出自己的《冬冬的假期》。

這天預計騎到鹿港。

路上有兩件事尚未定案，一是這路上該是去那座廟宇參訪休息：是大甲鎮瀾宮、是清水紫雲巖、是沙鹿朝興宮、是伸港福安宮……當然最後一定會去鹿港天后宮。

另一件事，則是路線。台中縣這段倒底該如何穿越呢？台1縱貫線過於熱鬧，台17及台61的濱海線，則似乎均為台中港的貨櫃車所盤據。嗯，這倒底該是如何是好？

至於你呢？Abon！
希望咱們明天會在虎尾相逢？！

Aho 070828

單車環島地圖

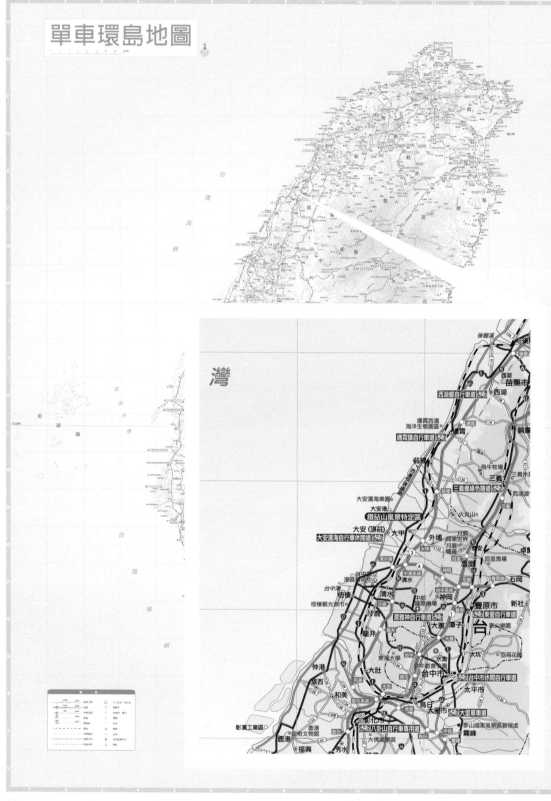

我行我宿｜苗栗白沙屯→彰化鹿港

路線
上午：白沙屯（台1）→大甲（35k）
下午：大甲（台1）→龍井（台17）→鹿港（35k）

T（騎乘時間）：5'37"
A（平均時速）：16.5km
M（最高時速）：37.1km
D（今日里程）：92.5km

中餐
大甲Tea Bar（★）
地址：台中縣大甲鎮順天路147號
電話：04-26805538

晚餐
木生小吃部（★★★★）
特色：現點新鮮海產，可以選擇烹調方式，以及最著名的魯肉飯
地址：彰化縣鹿港鎮自由路46-1號
電話：04-7764072

住宿
鹿港立德文教休閒會館（★★）
地址：彰化縣鹿港鎮中正路588號
電話：04-7786699

關於木生小吃部：

　　法國有一本米其林美食評鑑，每年更新出版，將法國餐廳分類評比，讓旅行者得以選擇。我們常聽到的三星主廚，即是源出於此。其分類中，一星為你到當地不可錯過的餐廳，二星為值得繞路去吃的餐廳，三星呢則可當成你這次旅行的原因及理由。木生小吃部，對我而言是值得繞路去吃的餐廳。

　　十年前，中部友人帶我們去吃，三合院老屋裡的海鮮餐廳，美味及親切感都留下深刻印象；之後又來了幾回。好幾年沒來，這次騎車，會將鹿港列入，即是想到可以來木生晚餐。夜間趕著路，打了電話確定其關門時間，知道了，一定會在八點半前趕到。找了許久，原來已從三合院平房改成三層樓餐廳。還好食物美味依舊，招牌魯肉飯就剩下最後幾碗為我們留下，真好。

Route 05

西濱公路的漂流國土

順著西岸魚塭滿佈的路前行，遇見另一位環島騎
士。他跟明相並行，說出島上地景變遷，生命興
衰。

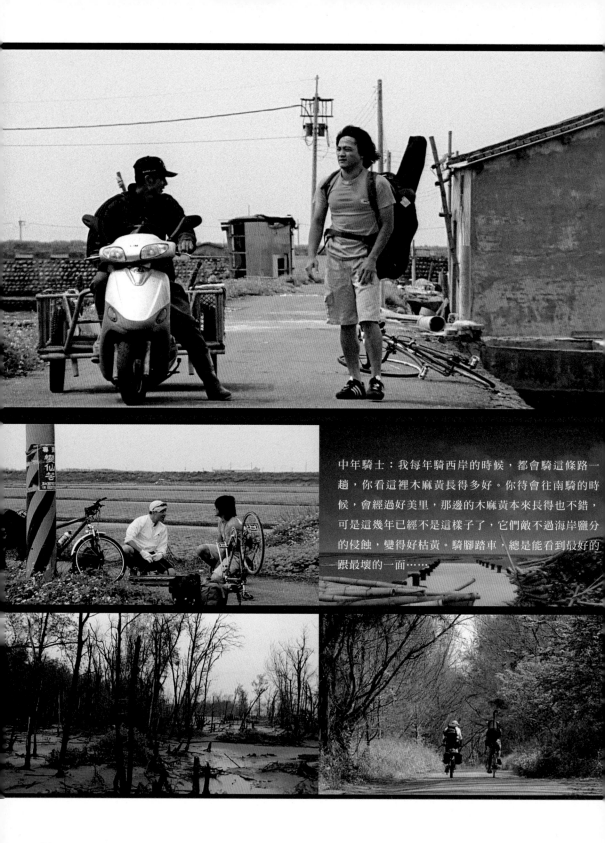

中年騎士：我每年騎西岸的時候，都會騎這條路一趟，你看這裡木麻黃長得多好。你待會往南騎的時候，會經過好美里，那邊的木麻黃本來長得也不錯，可是這幾年已經不是這樣子了，它們敵不過海岸鹽分的侵蝕，變得好枯黃。騎腳踏車，總是能看到最好的跟最壞的一面……

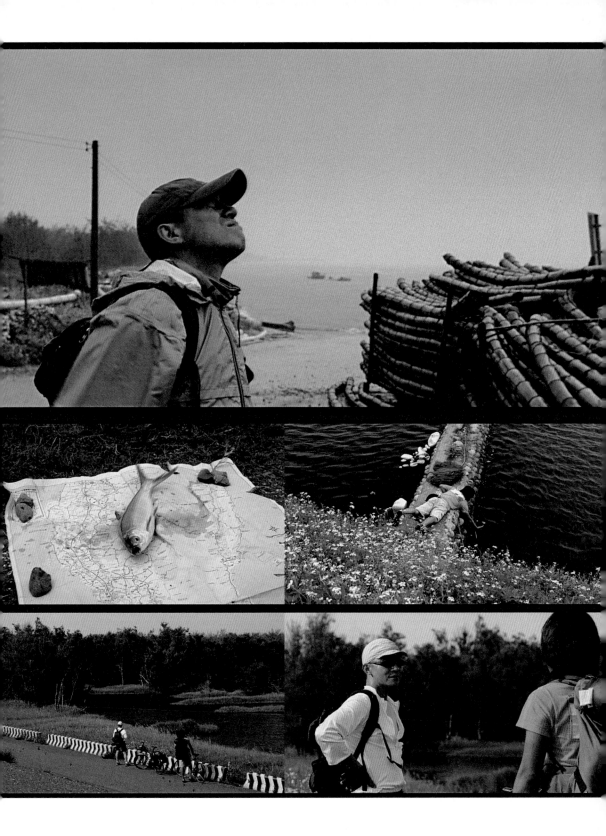

behind the scenes

懷恩：

　　這段的開頭是麥寮的六輕，以攝影的角度，我們當然會把它拍得很好看；但這裡與東、北岸不同，整個西海岸是一個負載台灣經濟發展很重要的地方，我希望能呈現因為經濟而產生的現狀，很多主要特徵，如蚵田、魚塭⋯⋯，於是在一開場，我加了魚從魚塭跳出來，掉到明相面前的小故事，這是製片耿瑜提供的童年經驗。

　　就這部電影的結構來講，在雲林之前是人生週期從壯年走到瀕臨死亡的階段，於是，在這裡我們會看到台灣土地的死亡──沿海的侵蝕造成土地流失，這都透露著「死亡」的訊息；而面對死亡的態度，我把它總結在中年騎士這角色身上。

　　單車環島當然不會只有明相一個人，所以他一路騎過來，遇上爆胎等小狀況是很合理的，於是遇見了一位也正在環島的中年騎士。

　　最重要的是，我們其實是想藉由這位經常在單車環島的人，就跟我們經常在拍片的人一樣，因為親眼目睹台灣沿海的變化，其感受是具參考價值的，透過他來訴說一些我們自己對沿海侵蝕問題的擔憂。因為這問題不太容易被關照到，即使現在講出來，也很少人在意，環境所造成的影響並不會發生在我們這一代，但環境保護就是如此，不應該在已經發生問題了才去面對它。

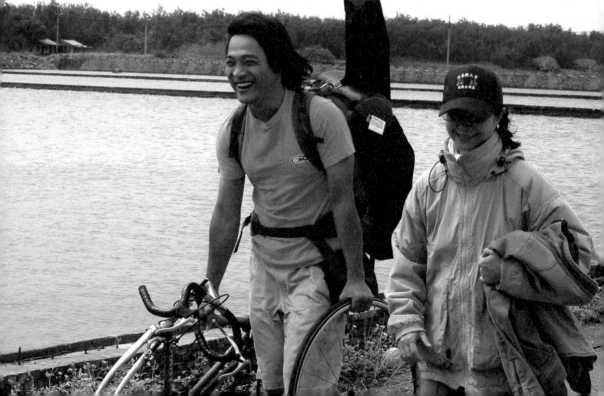

雖然是探討死亡的概念，但死亡並不代表結束，而是另一個階段的開始，所以才會有「從哪裡來，就回到哪裡去」，代表明相從家裡出發，在這邊也即將返家了。

西岸的特色除了魚塭之外，就是防風林，不過大部分防風林裡的路都很亂，並不適合騎單車，剛好三條崙那一帶整理得很漂亮，騎起來也很舒服，於是挑選這片木麻黃樹林來拍攝。

木麻黃是海邊的植物，功能就是防風，種植地的土壤鹽分必須是它的容許範圍內，當海岸受到嚴重侵蝕，木麻黃枯倒，就是土地已經產生變化的明確指標；鹽分的入侵其實是很嚴重的問題，對海邊的產業影響甚大，比如養蚵事業。這部電影並非刻意要談這個問題，只是台灣沿海確實有這些現象。

七股是台灣最西邊的地方，最著名的就是落日，於是在這一段裡，死亡的元素包括落日、海岸的消逝，以及健和飾演的中年騎士對已故的施同學的懷念。當初拍健和的時候，我一直跟他在討論一個問題，我原本在揣測他跟施同學之間有些未竟，而他會把這個未竟放在自己人生裡的什麼位置呢？

因為施同學的另一位同學，在施同學生前本來想送他一瓶酒，但一直沒送出去。後來《練習曲》上映，他要進戲院看這部電影之前，先跟太太兩個人帶著那瓶酒，到當初吞噬了施同學的澳底海邊，燒了點紙錢，向施同學說了點話，然後把那瓶酒給喝了。

一生當中或許會需要某種形式來處理這個未竟，做完之後會覺得比較踏實。所以我那時候跟健和講這件事，也是在探索他，因為我們也擔心他是否需要，如果這部電影能陪他一起做一次這樣的動作，我覺得是好的。

後來我們很有默契的進行下來，健和也提供我一些關於這個角色的想法，他說：「騎腳踏車，總是能看到最好的跟最壞的一面」，這是健和講的，並非我寫的台詞，這是一個真正在騎單車的人才能感受到的。

蕭條的漁村、枯黃的防風林；眼前的漁塭、遠方的六輕，是中年騎士口中的漂流國土，和海鳥口中掉落的虱目魚，相互輝映出西海岸的蒼涼和艱韌的生命力。

雲林三條崙：西濱公路（台17線）右轉160公路，可抵三條崙海水浴場及包青天廟；防風林徑在其北，魚塭在其南。

on the road

05

車友

Jean Pierre，

Tout va bien？

好一陣子都連絡不上你，此刻是在柬埔寨工作？或是回成都了？

上次去成都看了小朋友，但你們夫妻倆都沒碰上。我的成都印象，還停在那回一位老法帶著兩位台灣人，騎著三台單車在街巷中悠悠閒閒地逛著。去大慈寺喝茶，到杜甫草堂散散步，上市場買些熟食打些酒……果然是挺「安逸」的日子。但是，由一位「老外」跟我們介紹杜甫、諸葛亮，那心情還是挺複雜的。

還繼續在拍照嗎？別忘了咱們要一塊兒騎一段絲路的約定喔！

在台灣騎車環島中，第四天。

台灣西海岸，多是平原，騎乘的難度並不高。景色乍看，多是一片青綠的稻田。但若細瞧，小繞幾步，則是另一番景象。

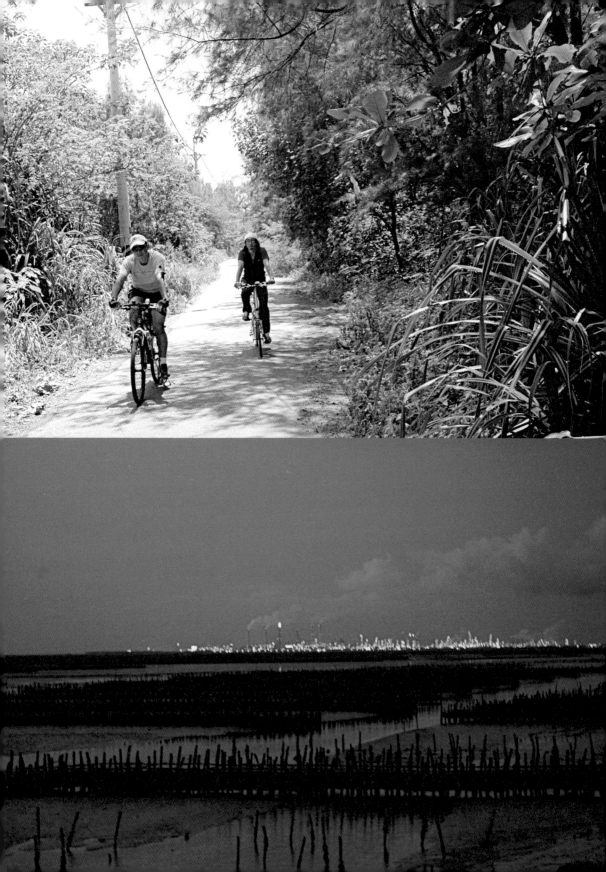

沿著五分車窄軌鐵道的，是茂密的蔗田；路盡頭那片木麻黃防風林，則是綿延數里一塊塊的魚塭。

一位老友Abon在虎尾加入了行程。他帶著新買的折疊式自行車，橘黃的小車在田野中異常鮮艷；車衣短褲披肩頭巾再加上車帽，讓人有著與巴勒斯坦領袖阿拉法特共騎的錯覺。

這位在日本唸了十年書的友人，終於一圓他的單車夢：坐火車，帶著折疊單車去旅行。

單車旅行，一個人或兩個人，基本上是截然不同的兩碼事。單人旅行，想快想慢想早想晚烈日下雨，均由一個人承擔面對。兩人以上，已是團體，需要分工需要配合需要照料；但好處是有友人可以對話可以吃喝，可以共同發現留下可以分享的回憶。

常一個人騎車，主要是大伙兒的時間很難調配。一個人當然需要面對孤獨，那回單騎南橫，天漸黑發現南橫並無路燈，而空蕩蕩的公路山谷中，就一個倄小身影逐漸為黑暗所吞噬。但一抬頭，發現繁星滿天明月當空，這滿山的景致竟唯你一人所獨享。微笑，氣往上提，開始唱起從小到大記得的歌曲……

兩個人騎車，立即浮上心頭的是那回和Joe去挑戰庇里牛斯山。一千二百公尺的南法山城Pau，接下來是六百公尺上坡路，天雨路濕，在咖啡店裡聽著周遭山友描述山上的變幻莫測。是上還是下，都到這兒了不上去似乎說不過去，但咱們是騎車旅行不是挑戰生命……一個人說上另一個說下，那就來捉鬮吧！捉到的籤是上，但兩人突然都面露難色，互望一眼，那這樣吧，自己將那紙籤一口吞下……咱們這回旅行就叫「庇里牛斯山大撤退」，來，喝酒吧！

由虎尾前往三條崙：虎尾、土庫、元長、四湖、三條崙。雲林的鄉間道路，不知為何拓得好寬，有些地方竟是六線道，這、這有人有車嗎？！一路往西，路漸縮小，終於回到兒時記憶的鄉間道路：兩線道，行道樹兩旁靜佇，遠方已是雲彩滿天的夕陽。

抵三條崙包青天廟。左手邊五百公尺，是魚塭，是《練習曲》片中明相摔車遇漁民與中年騎士修胎之處。電影拍攝時，

三條崙防風林
三條崙海邊可以遙望六輕工業區

103

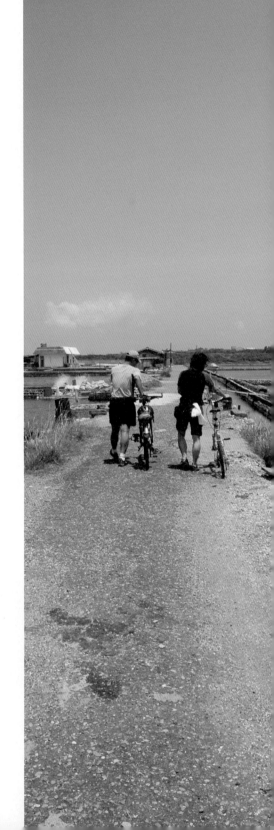

安靜鄉間散佈著工作人員，全神貫注與劇情張
力同時存在。此刻是寂靜無人，與Abon騎過
魚塭，彷彿那位缺席的友人亦在一旁與我們共
騎。

　　右手邊不遠，則是片中的防風林小徑，是沼
澤，是蚵牆……路的盡頭是海邊的蚵田。外傘
頂洲六輕的燈光已漸漸亮起，無言，就靜靜的
看著遠方的海。

　　Jean Pierre，好久沒一塊兒喝酒了
　　告訴我，看咱們再到那兒小騎小酌囉！

 Aho 070829

▍三條崙魚塭，中年騎士幫明相修車的地點

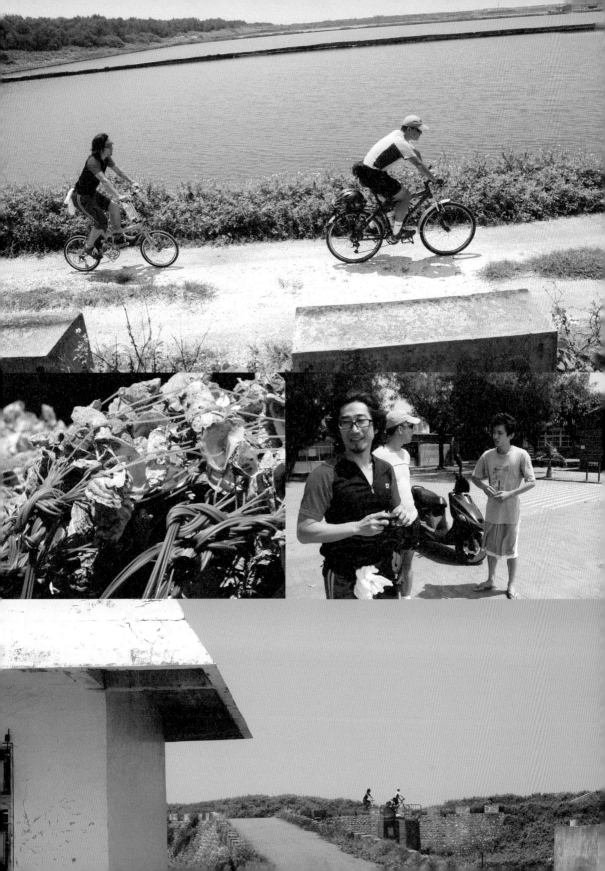

單車環島地圖

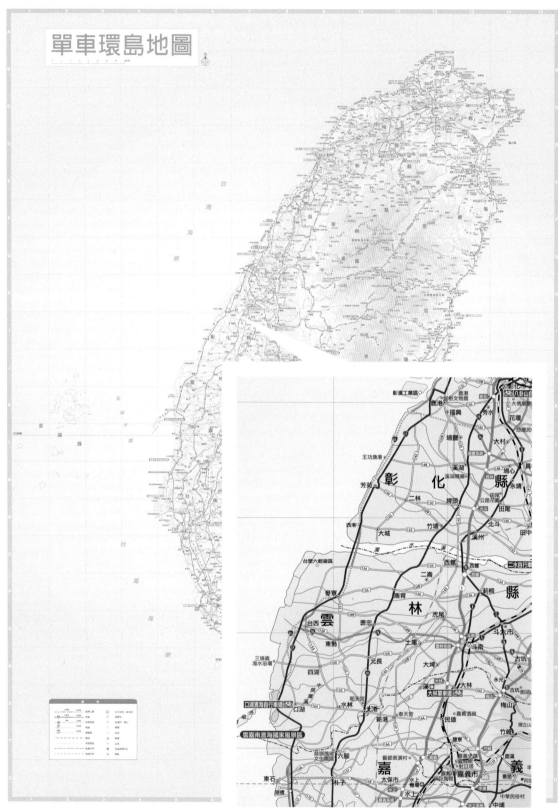

我行我宿｜彰化鹿港→雲林三條崙

路線
上午：鹿港（台135）→溪湖（台19）→埤頭（台145）→虎尾（42K）
下午：虎尾（台160）→三條崙（45K）

T（騎乘時間）：5' 52"
A（平均時速）：15.4km
M（最高時速）：24.5km
D（今日里程）：87.5km

晚餐
上好吃海產店（★★★）
地址：嘉義縣東石鄉永屯村屯仔頭39-7號
電話：05-3733968

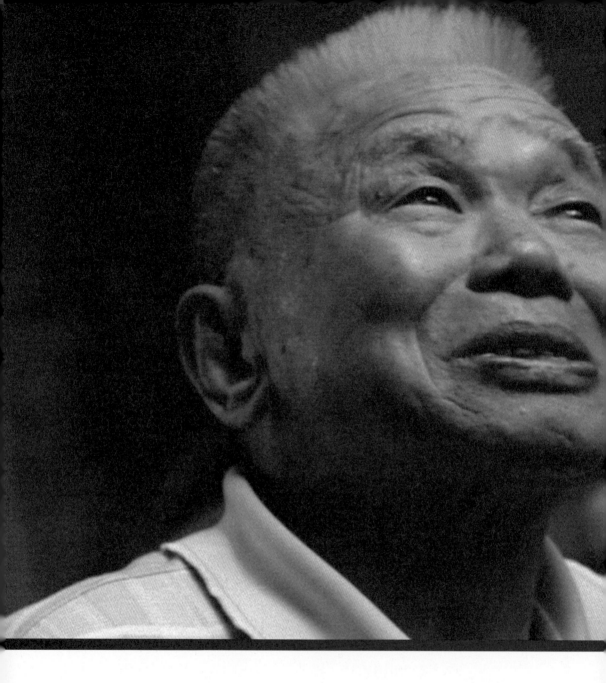

Route 06

太麻里的素人雕塑家

小鎮上，明相拿起王伯伯的木雕，那是他一刀一
刀刻下對隔海父母的思念……

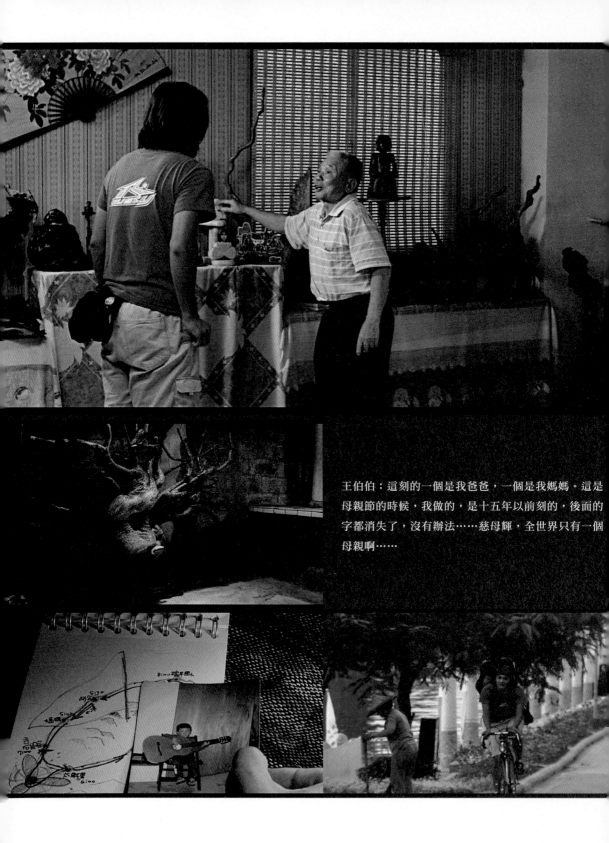

王伯伯：這刻的一個是我爸爸，一個是我媽媽。這是母親節的時候，我做的，是十五年以前刻的，後面的字都消失了，沒有辦法……慈母輝，全世界只有一個母親啊……

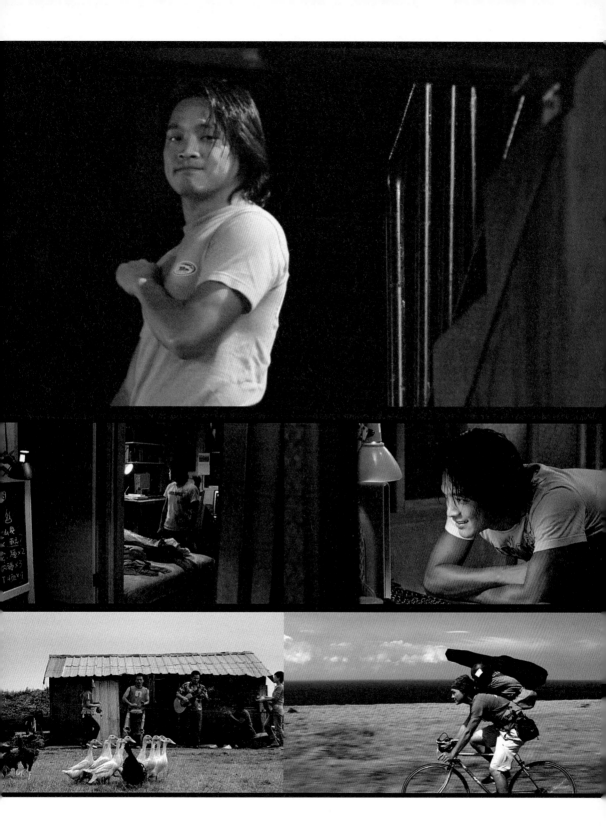

behind the scenes

懷恩：

　　很多人問我明相為什麼要從高雄出發，而不是台北或其他地方，主要原因是，逆時針環島拍起來是好看的，因為人永遠都在海邊，我們也比較好執行；再者，明相本身就是高雄人。而且從高雄出發，第一天可以抵達台東，電影就很容易從日出開始講故事，這些都是在很多必要的因素之下兜出來的結果。

　　這是一部拍自然的電影，自然跟人的關係是密不可分的，人對自然的態度應該是什麼？自然賦予人的意義是什麼？《練習曲》在拍攝這一段時，這地方很明顯地讓人感受到一種邊緣感，也是一種文化上的邊緣感，居住在這裡的人也呈現出跟都市人不同的感覺。

　　明相在第一天傍晚抵達台東太麻里，遇到素人雕塑家王伯伯，一位當年跟隨國民政府來台的退休老兵，明相透過他的作品，了解他一生的情感紀錄。

　　王伯伯是我很多年前認識的朋友，本來一直有想拍他紀錄片的念頭，讓大家欣賞到他的作品，進而了解作品背後發生的故事。不過，後來紀錄片沒有拍，一方面是我很懶，台東好遠；另一方面是不知道該如何紀錄他，因為我並不是拍紀錄片的人，也不清楚最後要完成什麼。若回到電影本質，就能把我想要表達的製造下來，甚至利用各種吸引觀眾的方式來呈現。

　　當我有了《練習曲》的拍片計畫，就想說可以利用短短的篇幅來訴說一下。而且，當決定用「練習曲」來當片名的時候，我們就保持一種「低度」來看這個世界，因為王伯伯的創作態度，就像我們拍《練習曲》的心情，是一種純粹想要創作的動機。

　　王伯伯與大海有非常密切的關係，因為他從

海邊撿漂流木來創作，每件作品都有他個人生命的經驗與意義，能看見台灣近代歷史上的幾個重要事件，比如中美斷交、老小蔣過世、十大建設……等等，這都是台灣一路走來的證據，也是他自己生命的證據。

此外，也包括他對家鄉、對父母親的懷念，以及他在台灣落地生根的態度，因為他娶了一位原住民太太，所以作品的風格能看出他受到原住民文化美學的影響，也表達他個人的記憶與觀點，這無關對錯，因為你怎麼相信這個世界，世界就是怎麼存在著。

王伯伯就是一個透過創作來說故事的人，而《練習曲》所拍的，正是這些說故事者自己的故事。

金針山腳下，有素人藝術家王伯伯開的誠正商店。

誠正商店：台東太麻里鄉大王村251號

on the road

06

騎車

Doze,

　車子買定了嗎？要不，跟捷安特租一個禮拜亦是一法。

　再三天到台東。你確定飛機時間後，跟我說，原則上就在台東車站碰面吧！

　有什麼要提醒？嗯，這回騎車採平實風格，不特別為你做什麼改變喔！處女航，咱們就專心騎車吧。

　喜歡騎車，這件事，每個單車人都有著他們自己的原因和理由。

　或許是年紀大了，再騎上單車，有些重返童年的滋味；而這個玩具，看來可以一直玩到老。

　或許是一直待在辦公室中，而騎上車，你開始重新感受到自己的身體，流汗的氣味；會抬起頭來看天色看雲層的聚集移動，會察覺陽光照射在臂膀上的熱度；整個人的毛細孔在騎過一段車後，整個開展，空氣的流動，人車的交錯，都有著活生生的力氣。

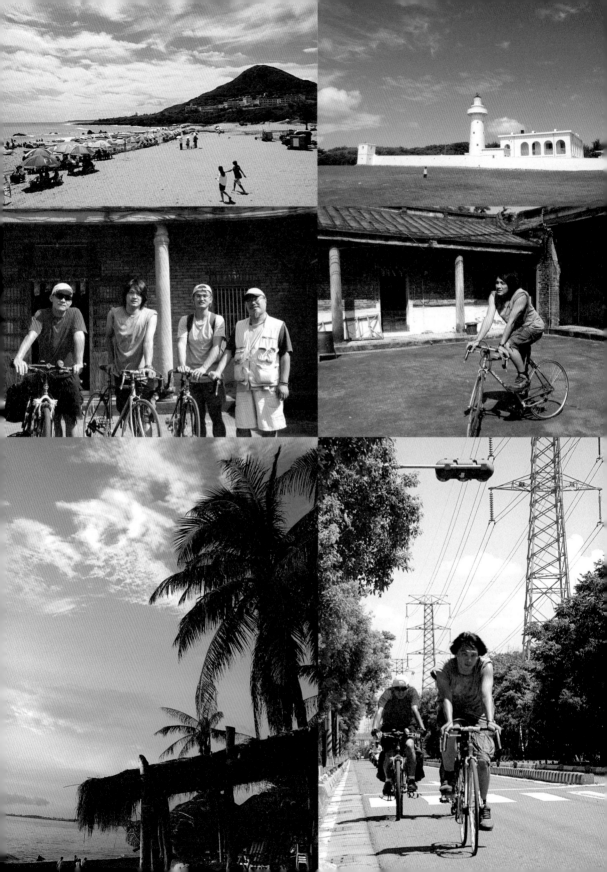

而騎進鄉間，你會聞到那些在記憶底層的氣味：是檳榔樹的香氣，是田埂間水稻的鮮嫩，甚至是豬舍的臭味，都一樣迷人。那回去騎荷蘭、比利時，在比利時鄉間聞到那豬舍的氣味時，就開始思念家鄉，是該踏上歸程了。

可以想很多事，騎車時，可以較單純的思考人生所為何來等題目。

有時，你只不過想好好的騎車，什麼也不想，就這麼一直騎一直騎，希望這路永不停止，可以一路騎到天涯海角。

這個，你懂。

第七天，高雄到墾丁。

這天，車友大串聯。懷恩、麗音及明相自台北南下，那位傳說中的阿材（即《練習曲》片中的原型，那位懷恩在拍觀光局宣傳片時遇見的環島男生，是他說出了「有些事現在不做，一輩子都不會做了」的名言）及其兩位學弟亦到高雄會合；下午，另兩名大辣車隊成員亦搭火車到枋寮，這天是全員大集合了。

高雄九如一路的早餐店集合，喝了高雄版的鴛鴦奶茶——紅茶豆漿，及饅頭夾蛋後，飽足的出發。五台單車，兩輛後援車，再加上車上的相機、HDV攝影機，是有那麼點在騎環法賽的氣味。

一路往南。在路上與阿材聊天，原來三人都是崑山大學登山社的成員。而阿材當年的環島裝備根本就是登山背包，再加上一把他剛開始練習的吉他就上路。原來如此，看著阿材結實精瘦的身材，難怪。「也沒有啦，就那天上課後，覺得沒什麼事很想去騎騎車，就上路了。」阿材說來一派輕鬆。好個真的只是想騎車，所以就六天五夜的騎完環島，這個紀錄可能有人可破；但他那趟環島，總共只花了五百

元，這個紀錄看來得懸掛許久了！

　枋寮，大辣全員到齊。沿著台一線前行，楓
港後，路面沿著海岸前行，傍晚的陽光讓藍天
白雲綠海均各自有著撩人的神態。不用多說，
安安靜靜的專心騎車，這樣就可以了。

Doze, are you ready?

Welcome to the cycling trip！

Aho 070901

▍墾丁到旭海沿路的景致

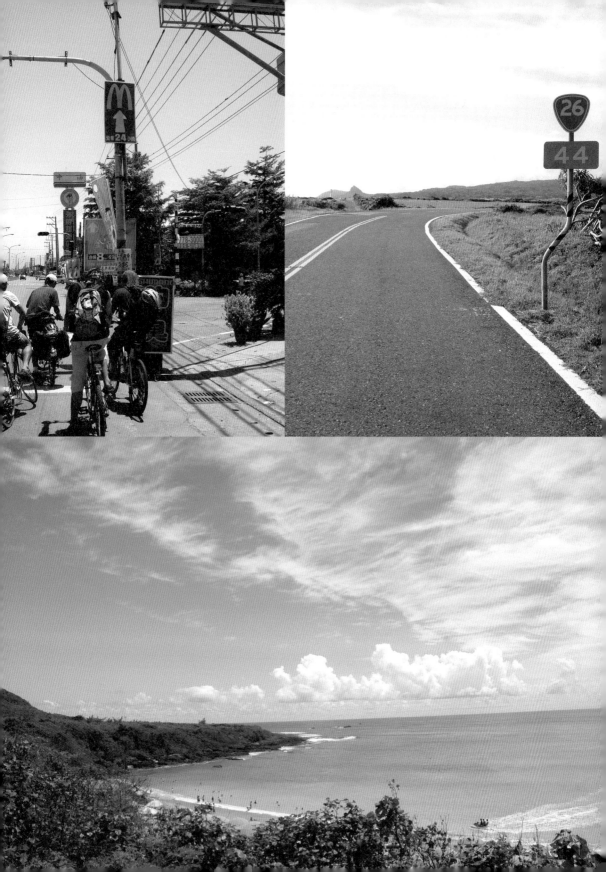

我行我宿｜高雄→墾丁

路線
上午：高雄（台17）→佳冬（41K）
下午：佳冬（台17）→枋寮（台1）→楓港（台26）→墾丁（74K）

T（騎乘時間）：6' 16"
A（平均時速）：18.5km
M（最高時速）：37.1km
D（今日里程）：115.8km

中餐
佳冬板條（★★）
屏東縣佳冬鄉警察局對面的百年老店（啟南路1號旁）

晚餐
照利庭園海鮮餐廳（★★★）
地址：屏東縣恆春鎮德和里棟林南路6號（週三休）
電話：08-8896587

住宿
墾丁石牛溪農場（★★★★）
地址：屏東縣恆春鎮墾丁里墾丁路石牛巷1-1號
電話：08-8861281

一段真實的練習曲

這次的環島，阿材帶著兩個學弟，加入高雄到墾丁這一段路。他與導
演隔了兩年再度會面，開始聊起2005年那次的偶遇，是如何催生了
《練習曲》……

阿材：之前就有想過要環島，大二曾經騎過花東，覺得那邊風
　　　景很美，一直想再去看看。其實想環島隨時可以去，只
　　　是自己一直在拖。那天也是臨時起意的，看到學弟們在
　　　整理裝備要去爬山，就想著，不然去環島好了，然後就
　　　回家收東西了。把爬山的裝備通通塞進去，看著吉他，
　　　猶豫著要不要帶，背起來也不會太重，那就帶著吧。

導演：那天我們在金崙看到你，先跟你揮手加油，加完油後就
　　　回頭過來拍你。到太麻里又碰到，一起吃過早餐才分道
　　　揚鑣。當時我問你要去哪？你竟然說要去礁溪，那還在
　　　三百多公里外啊。我當時對你這年輕人的感覺是，雖然
　　　是大學生，不過對台灣實在太沒概念了。

阿材：我出門時完全沒有安排行程，也沒看地圖，是當晚去
　　　學長家才問的，他有三次摩托車環島的經驗，他建議我
　　　晚上可以住礁溪（人家那是騎摩托車啊）。後來聽你們
　　　講，才知道礁溪還那麼遠。

導演：當時我也不好潑你冷水，只能告訴你接下來會遇到什麼
　　　樣的狀況，尤其是芭崎這一段，騎山路沒變速器，行李
　　　又那麼多，會很難騎。後來到了芭崎，真的就看到一個
　　　人影在牽車。如果是背著背包，可能還會覺得是別人，
　　　但是因為他背了一把吉他，我想全台灣那時候大概只有
　　　阿材這個瘋子背著吉他環島。
　　　我們說服他上車，要載他一程，因為路很陡，雨又下很
　　　大，不過他不知道在堅持什麼，只是很喘地對我們講了

一句話，說你要靠自己的力量完成，不要靠別人的幫忙。

阿材：我當時的想法是無所謂，騎到哪都可以睡，我有帶帳棚。

導演：然後我們說前面的路都沒路燈，幫你把手電筒用膠帶黏在車後。本來還想給你一個手電筒，你卻說前面那個張先生比較危險，要我們去幫助他。後來我們飆過去找人，都沒看到人，連水溝都找了。一直追到花蓮，都沒看到他。還打手機找人，結果他沒接聽。

阿材：對啊，因為他手機在我這邊。

導演：這就是這電影裡很多人不能理解，或者說不能諒解的地方，就是那位張先生為什麼要把手機托給你？

阿材：因為下大雨，他又沒帶背包，我背包有防水，所以他才想先放我這邊，等我到花蓮，再用這手機打電話給他媽媽。所以才想不管怎樣都要騎到花蓮，要還他手機。

導演：他的家庭很和諧吧？

阿材：很和諧啊，他媽媽還給他一千元要他請我吃海產。

導演：他們其實是在成功碰到的，不過在電影裡被安排在北回歸線。

阿材：當時我騎得又累又無聊，心想如果有人跟我一起騎該多好，結果後面就一台車騎過來了。他問我今天是不是一定會到花蓮，我說是啊，他就說要陪我騎到花蓮。他人很好，跟電影上演的完全不一樣。

導演：他在電影裡被負面化了，會不會介意？

阿材：不會啊，他很高興耶，還說可以跟同學炫耀。

導演：對了，你那天為什麼會講出這麼有智慧的話，什麼有些事現在不做，以後就不會做了？其實你說的比較長，不過我寫下來的時候，把它改短了，變成「有些事現在不做，一輩子都不會做了」。

阿材：因為快畢業了，以後怕工作會很忙，可能沒時間了。

導演：我都告訴所有人，這句話是阿材告訴我的。

導演：如果讓你規劃環島路線，你會怎麼規劃？

阿材：我不建議我自己的行程，因為完全沒玩到，我只是單純地想騎腳踏車看海而已。如果要細看風景、體驗文化、

阿材說：「我騎車沒什麼壓力，騎到哪睡到哪，騎得動就騎，不行就停下來休息，非常的單純。而且自己一個人很自由。」

認識人，至少要安排十到十五天。應該先問，是要看海還是看山？看海的話，最好從南往北逆時針騎，這樣可以騎內線車道，不會被南下車輛擋到視線，一旁就是海，想看海可以隨時停下來。

導演：你這想法跟我一樣，所以我電影才會這樣安排。

阿材：不過說實在的，北往南比較好騎，因為從花蓮到台東那段，是漸漸下坡，這段真的很輕鬆。但是逆行的話，風是由北往南吹，會是逆風。

　　其實很多路線可以騎，只要完整繞完台灣一圈，都是環島。我也試過8字型環島，從台北出發，走北橫回到西部，然後回到南部，再走南橫回來西部，這樣也是環島。現在很多人開始騎車，這是很好的事情，越多人去騎，就有越多人會發現台灣的美好。

阿材的路線

第一天2100從台南出發2300至高雄，第二天0600高雄出發傍晚至台東金崙（住溫泉開發工地），第三天一早金崙出發晚2230至花蓮（住張先生處），第四天花蓮出發至頭城（在國小操場搭帳棚），第五天頭城出發至大園（途經淡水搭渡船至八里，當晚住潮音國小教室），第六天大園出發至彰化（阿公家），半夜三點出發回到台南崑山大學，剛好趕上八點的課。

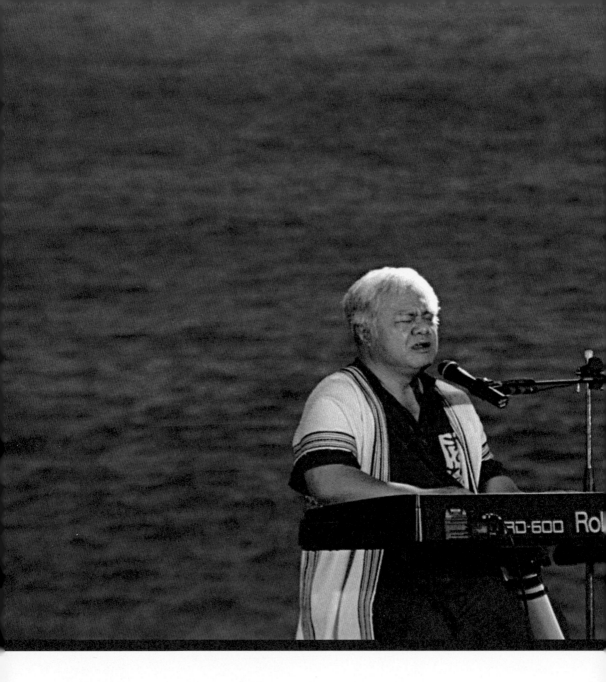

Route 07

太平洋的風樂聲澎湃

捲起太平洋的風，歌聲嘹亮的胡德夫，在天幕藍海的舞台上，為明相的旅途加油打氣。

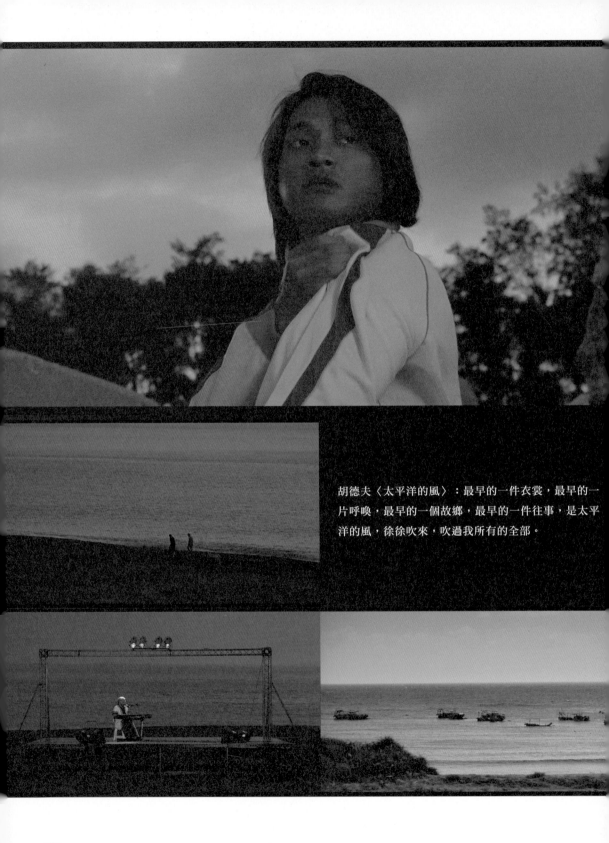

胡德夫〈太平洋的風〉：最早的一件衣裳，最早的一片呼喚，最早的一個故鄉，最早的一件往事，是太平洋的風，徐徐吹來，吹過我所有的全部。

behind the scenes

海邊的曙光園區，是胡德夫演唱「太平洋的風」的場景，《練習曲》在此拉開序幕，明相環島旅程的第一夜，在這個海邊，搭起帳篷彈奏吉他，第二天早起，迎接了台灣的第一道曙光。

台東太麻里曙光公園：台9線402公里處（太麻里鄉公所089-781301）

懷恩：

　　當初寫劇本時，我先將一段段故事寫好，再用單車環島將之串起，這時卻突然覺得，故事似乎受限於環島一圈後就結束了，但故事並沒有意味著要結束。所以當王伯伯的故事結束後，應該是另一個開始，但那個開始是什麼呢？我一直想不出來。本來我想把它收尾在隔天太麻里的日出，藉由日出象徵著新的開始，也符合我原本設計的結構，但就電影技術上，這邊應該要有配樂，才能讓觀眾的情緒有個隨著電影收尾的落點。

　　電影拍攝時確實有這個壓力，我們知道如果在某一場戲做得特別準確，會讓整部電影就只剩那場戲了，也會造成觀眾的困擾，比如，如果在最後一段的王伯伯那邊著墨得特別多，觀眾可能會停留在這個點上，而明相在西岸所發生過的事情，會相對地變得很遙遠，那份感覺就不容易延續過來，所以我必須在這裡找到一個東西，將所有的片段都整合起來。

　　於是我一直在尋找各種可能性，包括尋找適合的配樂，或者搭配什麼畫面，剛好胡老師出了《匆匆》專輯，〈太平洋的風〉就是第一首歌，我聽到時覺得好興奮，感覺終於解套了！

　　這首歌曲不但是一首音樂，更是一種聲音，其實在《練習曲》裡出現的任何配樂或歌曲，對我來說都是一種聲音，而胡老師的聲音正好能讓電影作一個「暫時」的總結，這是劇場空間裡必須做到的。就像你買票進遊樂場，即使無法把每一項遊樂設施都玩遍，打烊清場時還是得乖乖離開，這就是遊戲規則，電影亦是如此，這是拍電影的人應有的道德，讓觀眾有看完一場電影的感覺，然後舒服地走出戲院。

　　這首歌的內容也完全有這個作用，我覺得就是因為胡老師是太麻里人，所以當他在唱這首歌時特別有感覺，也很有風的感覺，電影走到這個點，還是得由這裡的人來訴說這裡的故事，因為他們對這個地方的感情是不容抹滅，也無法取代的；電影有趣的地方也在這裡，就是因為它提供的真，能夠跟觀眾在某些感受上同步。

　　當畫面從王伯伯那段接續到胡老師的〈太平洋的風〉這首歌時，電影接近尾聲，我們用字幕說「這裡是王伯伯的第二個故鄉，也是音樂家胡德夫的出生地」。好玩的是，這裡是明相的最後一個鏡頭，他一個人站在太麻里海邊，聽到胡老師的音樂

時突然做一個深呼吸，一副很滿足的感覺。

我認為對明相來講，這可以是這趟旅行一個蠻動人的點（並非一定要落在旅行結束的時刻），在這裡，電影有了它將結束的樣子，電影中的明相只不過位在旅行第一天傍晚時分裡。

有人問我為什麼要這麼做，因為我覺得一個沿海環島的電影，可以不需要起點與終點，任何一個台灣的朋友來看這片子，心情上很可能都是從不同的角落來加入，在台灣環島旅行，可以從任何地點出發，所以如果把電影的開場與結尾接在一起，它就是一部永遠在循環的電影。

on the road

07

太平洋

L&J，

鹿特丹，近來可好？

一陣子沒去你們家騷擾了。在港邊公寓品嚐你的料理，和J聊聊單車，每回都很開心。想想，在鹿特丹還做過不少事：騎車、慢跑、看電影、吃印尼菜……下回該專心的將鹿特丹幾個博物館好好逛逛。

對了，荷蘭媳婦，妳到底學會騎單車沒？

環台單車旅行第八天。

從墾丁出發，要繞過鵝鑾鼻去旭海。這天，要告別台灣海峽及西海岸，由南下轉為北上。再來，可沒有夕陽一路相隨了，迎接你的將會是太平洋的日出。

前一天的大隊人馬紛紛告退：阿材三人組一早即出發返回高雄，隔天還得回新竹上班；懷恩、麗音明相亦北返，小朋友還得上課呢！

那就剩下大辣車隊四人組，及製片導遊耿瑜的支援車一輛。

大伙兒約在鵝鑾鼻燈塔入口處會合：嘿嘿，各位，是這樣的，為了讓大家能進入東海岸的騎乘狀態，今天就安排短短的四十公里路而已。只有一件小事要提醒，今天，有十七公里的山路……來，先騎個一公里上坡路暖暖身，吃完中飯再上路。

龍磐小館，這要不是有王導遊帶路，這家在山路邊的小店肯定是會錯過的。三個小女孩熟練的收拾招呼著，看來他們爸媽正在後面掌廚。菜單頗簡潔，但聽起來都挺有意思：檸檬鹹酥魚、海鋼盔、雨來菇、涼拌洋蔥、鬼頭刀魚炒飯及鮮魚湯。看著都教人有股飢餓感，都來一份吧。

好吃！飯後大伙在屋外涼棚小憩。睡個午覺吧！下午兩點鵝鑾鼻的陽光可不是開玩笑的。

1600出發。這段路一直未曾騎過，陽光、草原、藍天、碧海，路就於其間蜿蜒上下。一轉彎，是龍磐公園，左手邊是台灣海峽，右手邊是太平洋。原來，這台灣的最南角是可以同時看見這兩個海面，那也是可以迎接日出及觀看夕陽的地方囉！剎那間，人有一股清澈；是那種發現人世間難得的景致而有的豁然開朗。

滿洲之後是200公路，陌生而新奇；一面看著景色，一面尋回許久未用的爬坡力。看著散落鄉間海邊的民宿及咖啡館，甚至有位蘇格蘭老兄亦在此經營民宿。到鄉間開這麼一家café、B&B，這或許還太早，但下次來挑一家住個幾天，倒是該做的事。

1800，過港仔。天已喑，200公路當然是沒有路燈的，四具小單車燈在救援車遠光燈於後方壓陣下，默默的前行。聽著近在耳畔的海潮聲，在黑暗中騎向旭海，迎接我們的是夜幕低垂的太平洋……。黑暗中，製片導遊突然在71k處停下來，要我們想像前方的雞舍鴨棚是艾可菊斯演唱的地方，一行人似流浪藝人，隨著手風琴及鈴鼓的節奏，往天涯海角行去……

荷蘭媳婦，下回何時返台？J似乎在台灣還沒騎過車吧？下回是不是由我來安排輛後援車，來一趟「太平洋單車美食之旅」！好好考慮一下吧。

Aho 070902

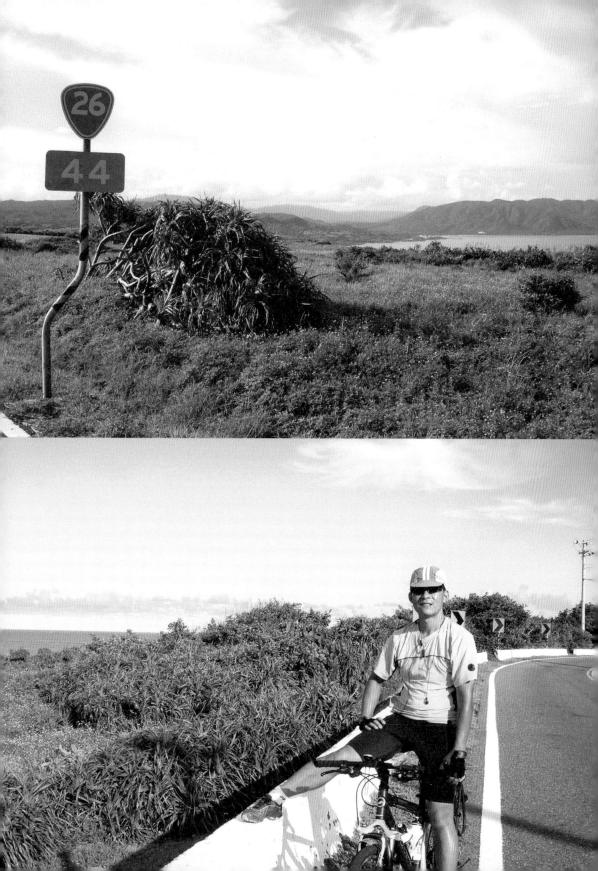

我行我宿 ｜ 墾丁→旭海

路線
下午：墾丁（台26）→茶山（200甲）→新庄（200）→港仔（台26）→旭海（47.7k）

T（騎乘時間）：2'40"
A（平均時速）：17.9km
M（最高時速）：50.6km
D（今日里程）：47.7km

中餐
龍磐餐飲（★★★）
地址：屏東縣恆春鎮鵝鑾里坑內路13號
電話：08-8851511

晚餐
港口海鮮店（★）
地址：屏東縣牡丹鄉旭海村旭海路6號
電話：08-8830577

住宿
旭海左岸民宿（★）
地址：屏東縣牡丹鄉旭海村旭海路1號之3
電話：08-8830189、0910-731061

旭海溫泉（★★）
地址：屏東縣牡丹鄉旭海村
特色：旭海溫泉的設施僅是間似澡堂的建築，設有兩間男女分開的公共浴室，免費提供旭海村民使用。
泉質屬弱鹼性碳酸泉，泉溫約在攝氏43.5度，PH值8，泉水自地下自然湧出，泉水質純清澈、無色無臭，據說對慢性胃腸病、慢性消化性病、風濕症、關節炎等病症皆有療效，為品質優良的溫泉。

Route 08

拍攝 MV的魔幻劇組

太麻里，明相遇到了一群製造夢想的MV拍攝團隊，專心一意的想將太平洋的風捕捉入鏡。

導演：你要環島的話，車子也應該換一台。
明相：我覺得它一直都很好，反正騎不動就用牽的。
導演：你背個大背包，又背把大吉他，走路都很辛苦，還牽個腳踏車？你帶著吉他，是玩怎樣的音樂？
明相：我在練習。

懷恩：

　這段電影開場，是明相環島旅行的第二天，他從太麻里出發後，便開始馳騁在東海岸的路上，我想呈現出在東岸騎單車的舒服感，迎著風，整個日出的感覺挺好，尤其在台9線138k那段，旁邊的護欄很長，路面非常平坦，而且由南往北騎會遇到一段下坡，可以飆得很快。這裡也是觀眾透過銀幕踏上旅程的開始，我必須帶給觀眾一個舒服的開始。

　至於為什麼安排一組拍片的人出現，是因為自己從事這個行業，我覺得自然美景是每個人都可以享用的，但是對拍片的人來說，對這方面的需求更是強烈，所以我想表達的是，對於景的使用上，拍電影的人通常會有更多的渴望、甚至是瘋狂、無厘頭。其實一方面是尊重自己的經驗，也藉著這段MV劇組的情節，將東海岸的景色做一番整理呈現。

　另外，這是一部說故事的電影，為了讓觀眾能夠把故事一段段聽下去，便藉由明相遇到鄧導演那一票人，我設定他們是在拍一個「類童話故事」的MV，之所以用童話的概念來開啟整個故事，是希望能挑起觀眾聽故事的因子，因為每個人聽故事的歷程，應該都是從小時候聽爸爸媽媽在床邊說「很久很久以前……」開始，而且那些故事通常都很童話、很誇張、很寓意，甚至是很無聊的。

　所以我當初的想法，並不去說明為什麼而

做，但實際上卻能達到那個效果，就像潛意識的作用一樣，如果我一開始就跟你講一個寫實的故事，你可能會去琢磨它的價值與意義，就無法像對待這段情節一樣，產生了一種聽故事的氣氛與節奏，這是我創作上的安排。

這部片的許多片段，我都就演員以及他們的背景做一些結合，比如王伯伯說的是自己的真實故事、胡老師唱的是自己的〈太平洋的風〉，而這段MV劇情的拍攝內容，是由SAYA飾演一位想到東岸開一家咖啡店的女孩，在路上碰到一個魔術師跟騎獨輪車的表演者的經歷，而開一家咖啡店是SAYA當時的夢想，後來電影殺青後，她正好在台北開了一家居酒屋，也算是完成開店的夢想。

這段故事背後的劇情，有部分是我當初在東岸拍片時遇到阿材的真實經歷。當時阿材向學校請假，進行六天六夜的單車環島，比明相的七天六夜還厲害一點，就是拚命在騎車，他的路線是晚上九點從台南出發，十點半騎到高雄，只花了一個半小時而已，晚上借宿高雄的朋友家；第二天早上就從高雄騎到台東，很快吧！

後來他就在太麻里遇到我，當時我有留下他的e-mail跟手機號碼。我回到台北後，把在路上拍到他的畫面傳給他，還打了電話給他，我問他說，這一路上你有遇到什麼人、去了哪些地方呀？他說這一趟下來，其實只有我一個人在跟他囉唆，不然都沒人理他……哈哈。

在濱海的台11線，南北逡巡，尋找美麗的MV場景，從鮮紅色的東河橋俯瞰，沿著河流往入海口看去，有一條小路蜿蜒並行；近北迴歸線的樟原社區，是綠意盎然的面海梯田，魔術師與小丑，遊走其間。

台東縣長濱鄉樟原社區碑：台11線75公里處

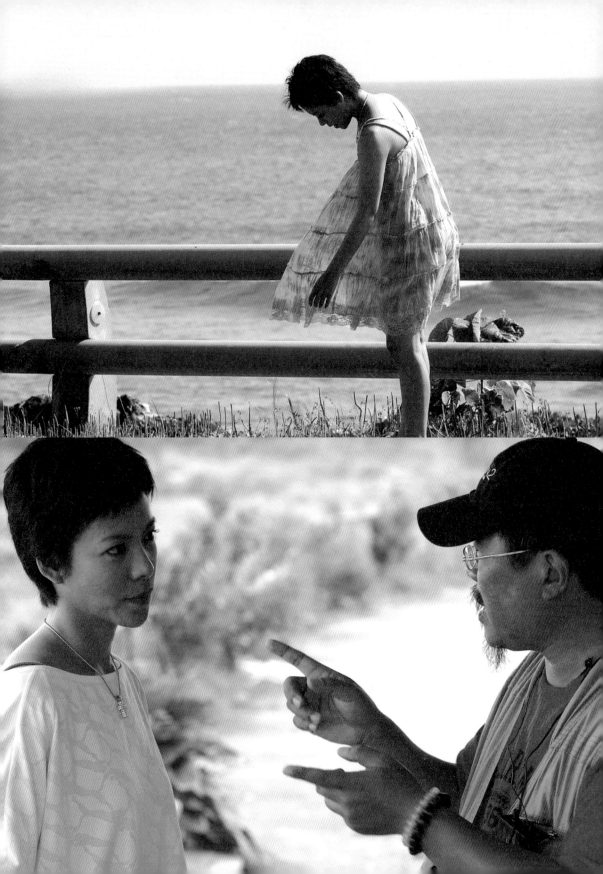

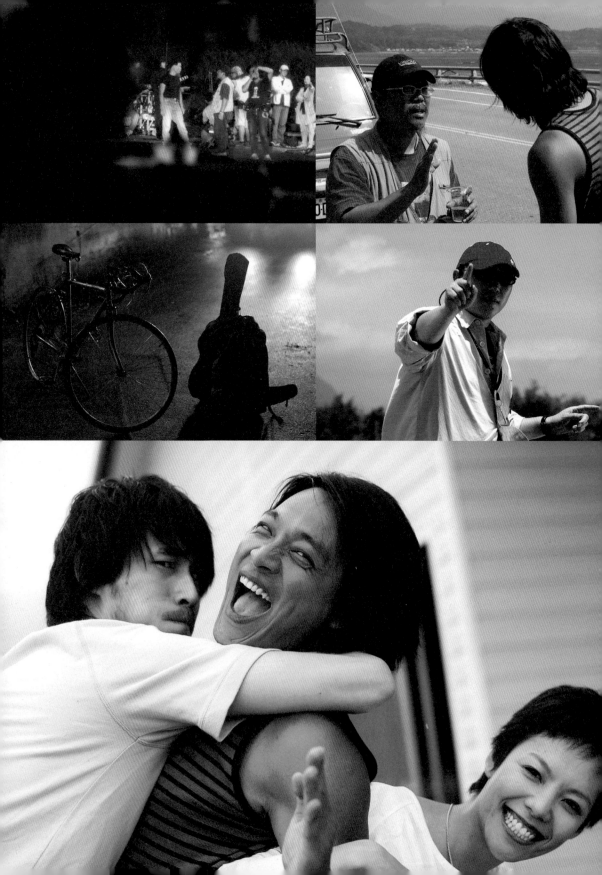

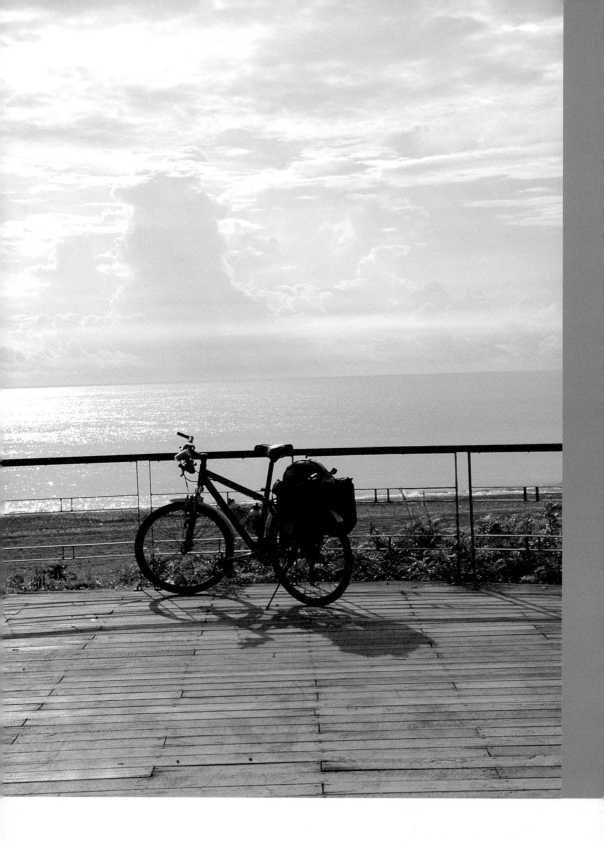

爬坡

BH，

　突然想起妳上回問我：要不要找個時間一塊兒騎車？

　妳說，平路或小坡沒問題，有半年的時間曾經每天騎著車上下班；但山路就不行了！

　想了想，或許挑座小山陪妳一塊兒騎騎，是個不錯的開始。

　平路呢？台北市的河濱單車道已規劃得不錯，隨時可騎。騎段山路，有點小挑戰也會較有些成就感。比如周末清晨的貓空，在貓空纜車通行後，那條山路基本上已較像進階班的單車專用道，車少人稀，上山喝杯茶再下山，算是個不錯的周末活動？要不要來試試看？

　爬坡這件事，基本上是兒時單車與這陣子休閒運動單車最大的差異所在。

　妳小時候騎的是什麼車？幾段變速？我的入門車種當然是那種幸福牌伍順牌的鐵馬，之後小學時有個五段變速車已是可以抬頭挺胸了。

爬坡道
820公尺

現在呢？21段變速車已是基本配備，是那種你訂報紙就會送的車款。24段、27段亦所在多有。

這麼多段變速是什麼意思？除了讓人可以騎得更快外，還讓人可以騎得更高──騎山路如履平地。換檔略加練習，騎乘時稍加堅持，爬坡並不如想像中需要太多的技術。

有什麼好處？越往山裡走，人車越少，空氣景致越佳；上坡有多艱難，下坡就有多暢快。然後會有些小小的成就感，小小的信心；說不定妳會開始喜歡山路，

而台灣最不缺的就是這些一路蜿蜒上下的山路了。

單車環島第九天，迎接大辣車隊的除了太平洋，就是這一路上坡的山路。

199甲，旭海至舊牡丹，另一條沒騎過的公路，8.5公里長。或許是經過昨天200公路的洗禮，或許是民宿主人的語氣「就這八公里上坡，之後就一路下坡到達仁，很輕鬆的啦！」大伙兒很認命的準備上路。

山裡的公路其實可愛，約莫就一輛汽車可過的寬度，在綠蔭遮天的山林中迴繞；一公里後坡漸陡，這看來會是個不容易搞定的八公里路。J一馬當先，避震器似乎有點小狀態，車子吱吱呀呀地奮力向上；T是單車處女行，山路有什麼好怕的嗎？！W則安靜了下來，相機也收了起來，再怎麼說也是騎過法國普羅旺斯山路的人……；自己壓陣，開心與感動混合著：終於有這麼一天，誘拐了整組人馬在山林中騎乘。

將全身肌肉放鬆，慢慢的踩踏，這段路得騎上一個鐘頭吧。騎山路對抗地心引力的記憶，就這麼一步步地被喚了出來：貓空、風櫃嘴、烏來、坪林、巴拉卡、阿里山、南橫、庇里牛斯山、普羅旺斯、雲南大理至麗江的滇藏公路……。原來也不小心的騎過了這麼多山路，耐力高度信心都是這麼一步步踩出來的。爬坡依舊會吃力，汗水與肌肉的痠痛感仍持續；但不再如當初一開始的一路咀咒，倒是學會享受這份難得、享受當下。想想，幾乎見不到別的車輛，好奢華的單車專用道。

過舊牡丹右拐，騎進199公路。路漸緩，是騎上丘陵線了吧。山林裡除了原有的清涼外，亦傳來香甜的氣味；不是檳榔花、不是梔子花，但這香味好熟悉。一個轉彎，路邊出現幾叢

台東太麻里與金針花
旭海往台東的路段，充滿連續上坡的苦與連續下坡的樂

白花⋯⋯這不是野薑花嗎？白色的花卉在一片綠意中隨風搖曳，咦，怎麼一路綿延，這、這是一整片的野薑花田！

原來這兒是牡丹鄉東源部落，原來這兒叫哭泣湖；怎麼都任著綻放呢？「這裡交通不方便、花又開得太快，來不及摘啦！」在部落裡的雜貨店小歇，原住民阿桑以樂天而認命的語氣為我們解答。這到壽峠的12公里路，就成了到目前為止最香的一條野薑花公路。

壽峠，199與南迴公路（台9線）的交會點。一堆單車騎士均在此歇腳，是環島車友都會經過的地方吧！一座廢棄的樓房，在路邊以三夾板封起，倒成了眾家車友的「單車環島留言版」。看看紀錄，幾乎都是今年留下的筆跡，都是《練習曲》惹的禍嗎？！好，咱們也來，大辣車隊亦到此一遊。

與眾家車友合照，亦請他們留下「環島一句話」──感受最深的一句話、一張相片及一個最推薦最有印象最有故事的地方⋯⋯這個，若串連成功，那綠色環島車道也就不遠了吧！

如何？BH，要來騎車嗎？
爬坡是成長的開始，真的。

東源部落的野薑花田，譽為最香的單車道
壽峠車友大會師，留下了肺腑的感言

Aho 070903

160

單車環島地圖

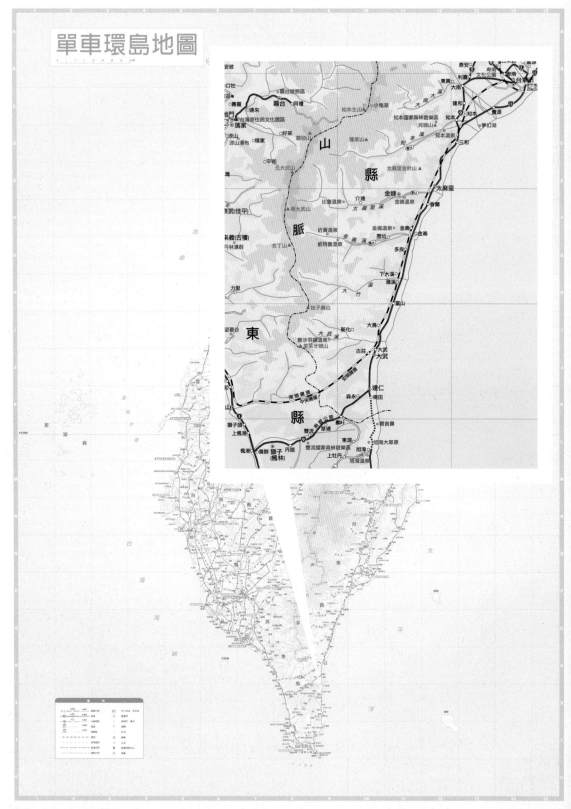

我行我宿｜旭海→太麻里

路線
上午：旭海（199甲）→舊牡丹（199）→壽峠（台9）→達仁（37k）
下午：達仁（台9）→太麻里（40k）

T（騎乘時間）：4' 57"
A（平均時速）：15.7km
M（最高時速）：49.5km
D（今日里程）：77.8km

晚餐
和平飯店（★★★）
地址：台東縣太麻里鄉太麻里街32號
電話：089-781480

住宿
日昇之鄉會館（★★★）
地址：台東縣太麻里鄉泰和村德其里58-7號
電話：089-781531

關於「日昇之鄉會館」

　　製片導遊王耿瑜早早就預定了太麻里的住宿，還請「頭頭」先為我們預訂和平飯店的晚餐。《練習曲》拍攝期間，劇組在這兒住宿了好幾回。

　　騎了一天車後，到了這麼間由太麻里農會糧倉改造而成的旅館，是教人開心的。簡單清爽的色調，挑高的空間，乍看有那麼些像兒時的小學教室。整個空間牆面均可見「頭頭」的畫作與用心。至於這位「頭頭」的故事，請自個兒到那兒跟他泡茶聊天吧！

　　和平飯店則是不可錯過的晚餐。光這兩處，就讓太麻里成為單車環島不可不停之所在。

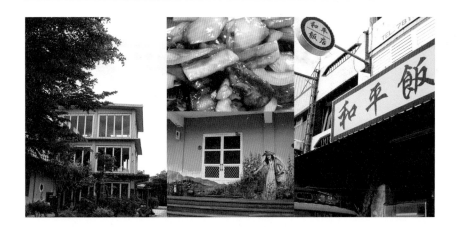

Route 09

台11線的單車騎士

旅程遇到的年輕人把手機留給明相，為了送還手
機，他來到花蓮，看見單親家庭的無奈與痛。

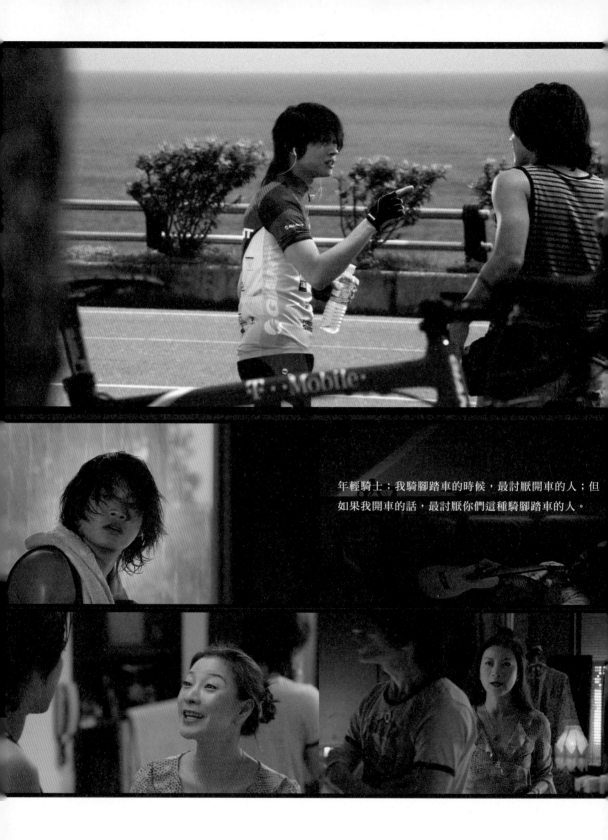

年輕騎士：我騎腳踏車的時候，最討厭開車的人；但如果我開車的話，最討厭你們這種騎腳踏車的人。

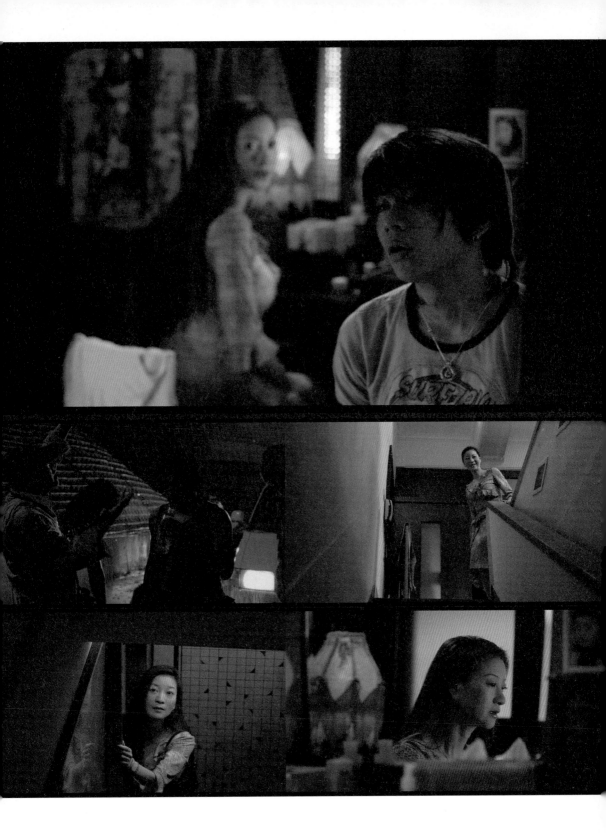

behind the scenes

懷恩：

明相在北回歸線碰到的那位單車騎士，我們找了K One的達倫來飾演，因為他本身就是一個從國外回來的孩子，跟劇中角色有類似的背景。這中間有很多巧合，但也有量身定做的部分。

這段故事很多人都不相信，怎麼有人會把手機給別人，但事實就是如此，那天他們在路上碰到大雨，騎士想冒雨先騎，於是就把手機放在阿材的包包裡。

那天早上阿材在太麻里碰到我的時候，我就一直虧他，因為他騎了一台很爛的車，車齡八年了，而且沒有變速器，也沒有車燈，連反光板都沒有！

東岸晚上很多路段都沒有路燈，所以我當時覺得他要完成環島會很艱難，也太危險，但他嘴巴很硬說：「反正我也不趕啊，晚上或下雨不騎，騎得動就騎，騎不動就用牽的。」後來我在芭崎又碰到他，已經是晚上了，他正在牽腳踏車，我問他：「你不是說晚上或下雨都不騎嗎？」他就說要送手機去花蓮還給單車騎士，晚上順便住在他家……

因為阿材說的很少，我們也沒時間了解細節，只能把它想像成某種狀況。想故事就是如此，任何狀況都有可能性，只是用最簡單的方式去說，力量就越大。自己亂想的東西，可能想到某個程度就想不下去了，但如果是根據一個真實事件，就不是那麼運氣的，而是由很多因素組合而成。

當我聽到阿材堅持要把手機拿到花蓮，便產生無限的想像，為什麼那位單車騎士跟母親住在不同地方？他為什麼要去找母親？因為他跟母親有很深的情感？還是他真的很愛騎車，想騎遠一點？或者，他去找母親是有所求？種種

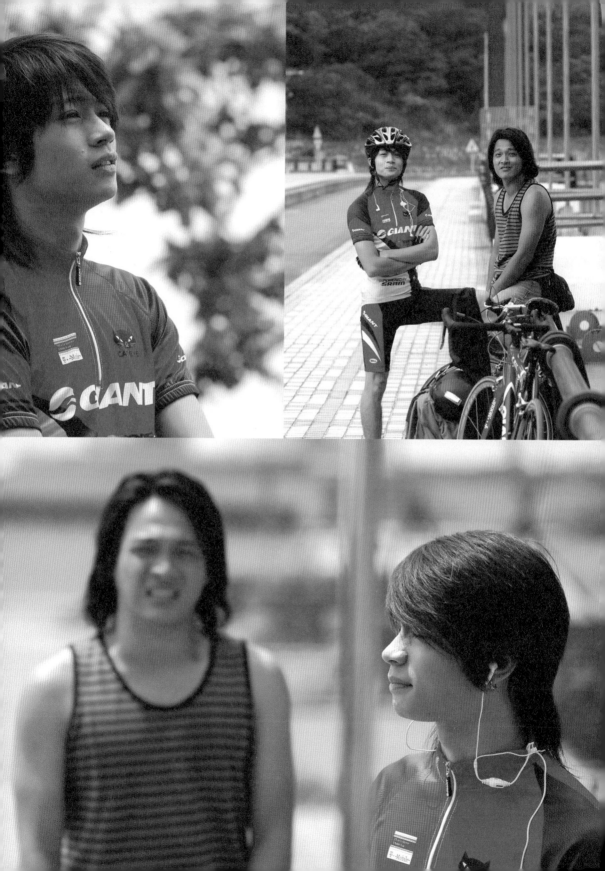

狀況都可以同時存在，也可以只存在其中之一。當我在想這個故事時，做了很多可能性的演練，當然這些最後都必須由演員呈現出來，所以希望能根據最後找到的演員來做一些調整，雖然大致上有一個藍圖，細節上仍是希望跟演員有比較match的地方，也讓演員能夠接受這個角色。

　　比較麻煩的是，這是一部每個配角演員都很像臨時演員的電影，也無法從別段故事的戲劇狀態中，找到支持他在這段演出的點，角色的背景前不著村後不著店的，能依循的線索太少，演員最好能演自己。我也只能盡力把每段故事做多一點捕捉與建立，比如這個騎士的角色，他為什麼會去加拿大？是誰把他送去的？他的家庭有什麼狀況？他父母親的關係是如何？這些線索都有了之後，就會想到哪件事是他此刻最難以釋懷的？他最想在這時候解決什麼東西？這些都是跟著角色而發展出來的點。

北迴歸線，北緯23.5度，台11線69公里處，是太陽直射地球的北界；近花、東兩縣的交界處，明相和年輕騎士相遇，一路伴騎，佇立長虹橋頭，眺望秀姑巒溪的出海口，這兒也是阿美族早期的發祥地。

花蓮靜浦北迴歸線碑：台11線69公里處，長虹橋南端。

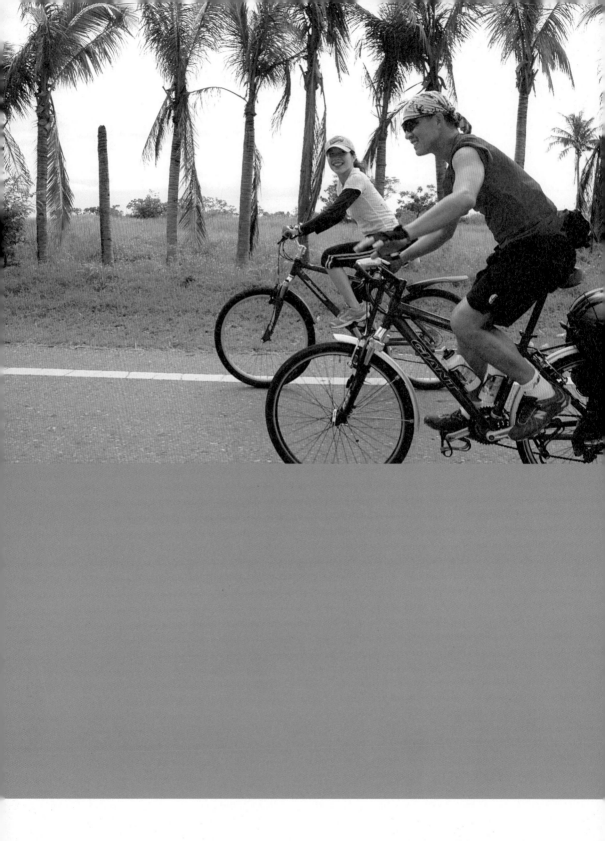

on the road

09

喝酒

F，

好久不見了，近來如何？

酒精濃度可依舊？自己倒是越喝越少，沒有酒伴也就沒有了酒興；常是一小杯威士忌幾頁書，已是一夜好眠。

真是懷念那個一周要喝個五天，每晚要喝五小時的美好時光；在巴黎巴士底廣場的跨年香檳夜，是讓人想起就充滿開懷的醺然；晚夏初秋，快是可以到北京吃涮羊肉喝二鍋頭的氣候了；要不，在香港醉臥榆景灣碼頭亦是開心。

何時再去師大路小酒館，一面打手足球一面暢飲呢？

單車環島第十天。從太麻里出發，預定過台東抵成功。

另外一位酒友Doze，將會在台東加入行程。「騎車，是為了要喝更多的酒。」這句豪氣的名言，乃出自其口中。

單車與喝酒。一開始是和車友在傍晚騎趁內湖五指山，下山後在便利商店買兩瓶啤酒的清涼解渴。後來是歐洲單車旅行時，每天落腳沐浴更衣後，到小酒館點杯開胃酒的暢快；為了

要酬謝自己白天辛苦的騎乘，晚上一頓美食一瓶葡萄酒也是應該的。而在法國香檳區騎車，午後時光汗水淋漓後的對飲香檳，是絕妙的混搭經驗。

真的，騎完車喝酒，可以喝得心安理得，喝得理直氣壯。

這趟環島，多是晚飯叫瓶啤酒小酌而已，算是很節制了。

太麻里往台東，大辣車隊沉默前行，J & T將在台東告別折返，些許小小離情。

Nina在台東加入，說得謙虛，第一次騎車旅行，會儘量趕上我們的節奏；但看她做暖身時，肢體的柔軟度，就知道她是沒問題的。

台東往杉原，太平洋襯著路邊搖曳的棕櫚，頗有南洋巴里島風情。但那烏雲在天際一角浮現，隨著單車前行，天色越來越沉，這這不會是要下雨了吧？加快腳步，看是否能先趕到都蘭，到大學同學開的糖廠café喝杯咖啡避避雨。

下雨了。製片導遊耿瑜，去台東接Doze。雨似乎沒有要停的跡象，看來今晚得在都蘭住下了。同學在招待完咖啡後拿出了啤酒，咖啡店裡隨興擺置的桌椅，陸續出現的都蘭閒散鄰人，還包括在這山上開設「Pasa廚房」的江冠明，這下連晚餐都先訂下了。那，就安心來喝酒吧！

都蘭糖廠café，說是咖啡店，但這店裡有著自己所熟悉的酒場氣味。這桌坐的是落腳台東的建築師，那桌是一對懶洋洋的年輕情侶，剛走進來的是從知本趕來吃晚餐的四人組……是在他鄉巧遇吧，覺得每個人都挺有趣，各自有各自的人生故事。這桌聊兩句，那桌乾一杯……聽著同學訴說，這五年的閒散經營，每周六演唱時的熱鬧景象及茫然酒態。

Doze來了，四人組的一位女生突然站了起來走向他：「你你，你是小畢？！」Doze微笑：「叫小畢是會顯示妳的年齡喔！是的，我是小畢！」剎那間，店裡的溫度及酒精濃度都提高了幾度。

　　Pasa廚房在都蘭山頂，是那種在夜裡沒有路燈中要開上山巔的私人產業道路。

　　晚餐快十點才開始，室外的大長桌上各自坐定，聽著主廚邊做菜邊訴說他的慢食料理，一般而言要吃上三四個鐘頭。猪腳頗好吃，但那天Doze吃素……兩人開始談起下一回應去騎波爾多酒莊，騎兩個禮拜，看是否能吃到十顆米其林星星……

　　這次單車環島的第一回暢飲。

　　所以啦！我親愛的酒徒，要不要一塊去走訪波爾多酒莊？

　　想騎就騎一段唄！要不，至少我們可以再一塊兒喝酒囉！

▌在花東公路上碰上一群活潑的小朋友
▌電影魔幻MV的拍攝場景東河橋下

單車環島地圖

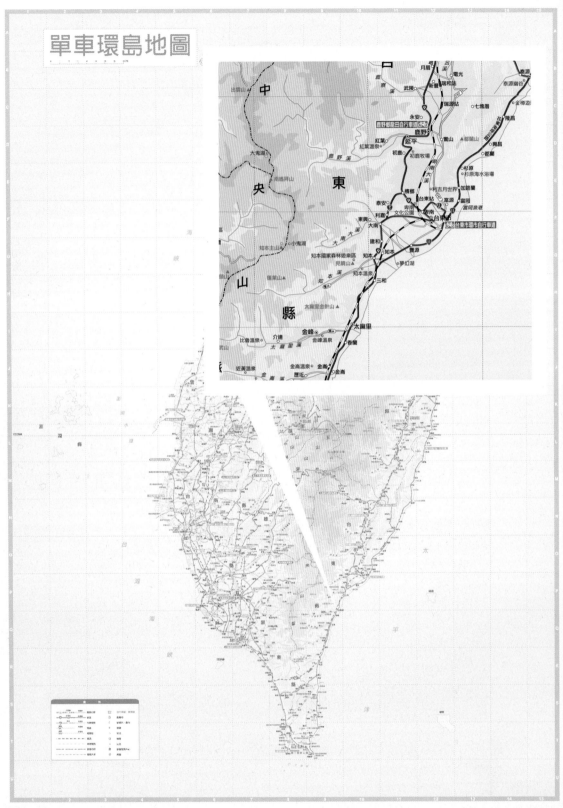

我行我宿｜太麻里→都蘭

路線
上午：太麻里（台9＋台11）→台東（35k）
下午：台東（台11）→都蘭（18k）

T（騎乘時間）：3' 15"
A（平均時速）：17.1km
M（最高時速）：50.3km
D（今日里程）：55.6km

都蘭糖廠咖啡（★★★）
地址：台東縣東河鄉都蘭村61號
電話：089-530060

晚餐
PASA廚房
特色：豬腳，採預約制，請跟主人江冠明聯繫。
電話：0933692445

住宿
新東糖廠民宿（★）
地址：台東縣東河鄉都蘭村61號
電話：089-531411

永遠的單車少年

我的第一部單車

我小時候常陪父親去成功新村找朋友串門子或打麻將，那是一個傳統的眷村，附近的小孩也都玩在一塊，看到鄰居大哥哥騎了一台很拉風時髦的單車，感覺很威風，心裡非常的羨慕，在大哥哥指導下，在長巷中學會騎車。家裡終於在我小學二年級時買給我一台單車，可惜是淑女車，但我還是很開心，每每在放學之後，帶著點心，小心翼翼地放在菜籃裡，騎著它在大街小巷逛，幻想自己在冒險旅行，或者是在非洲打獵。

國二時換了一台功學社五段變速車，騎了一兩年的時間；國三時有自己的主見，跟朋友去單車店自己拼湊一台十段變速單，很大膽的與朋友相約從台北騎車去基隆，這也算是我人生第一次的「壯遊」，因為朋友是田徑隊的，遠遠的就甩開了我，我只能拚命的騎，騎到精疲力盡，腦中只有好累！但也體會到「再遠、再累都會到」；高中後流行騎摩托車，就沒再騎單車了。

如風的單車人生

十年沒再碰單車的我，在二十七、八歲的時候，碰上人生的低潮時刻，想要藉由運動來鍛鍊自己，剛好捷安特那時正在電視上大量的廣告「載著青春往前跑，奔向幸福的榮耀，Go Go Giant！Go Go Giant！」勾起了我的單車回憶，於是跑去買了一台十八段變速的捷安特單車，首先就是橫越大安森林公園，那時公園還是坑坑洞洞的，感覺也是項壯舉。那時不管到哪我都是騎車，即使是拍戲、趕通告或是跟朋友約，單車變成了我的交通工具，甚至有時候助理開車，我騎車去，這段期間我跟它的關係最深。

在台北街頭穿梭，如果遇上塞車或者大馬路很吵，我就會往巷子裡頭鑽，時常會聞到公寓住戶傳來的花香，或是仰頭即是一彎新月，因而發現了不少別緻的場景，這對於我日後做導演找場景有很大的幫助，而且練就了放開雙手騎車還可以轉彎的絕招。

1995年，好友倪桑那一陣子迷上登山車，受到他的影響開始騎車上山，陽明山、烏來、福山……第一次跟Aho騎車是1996年，騎上貓空，然後喝茶、聊天，彼此邀約下一次的單車旅行，可能是法國的波爾多，可能是義大利，但終究都沒能成行，直到這次的環島，終於趕上了。

我的練習曲

2007年9月4日下午，搭上台北到台東的飛機，一下飛機就到台東捷安特租車，約兩萬元的單車，包含所有的裝備，車燈、碼表、車袋等，非常方便。隔天的目的地是花蓮豐濱，時雨時晴的天氣，彷彿是為了考驗我，Aho也很擔心我騎不了，但我還是堅持騎下去。

騎車的時候，很像是一種禪修的過程，會有很多的想法跑出來，將來、工作、好的、壞的、開心、不開心……各種念頭都浮現腦中，然後騎著騎著，就會什麼都不想，完全享受當下的時刻，你會感覺到天氣、陽光、微風、海浪聲、周遭的氣味，正是美好的時刻，在那幾分跟幾秒之中，身體心靈都很幸福！雨天騎車，其實也不難，欣賞著遠方的山，雲海縹緲，彷彿就是一幅潑墨山水畫作，孤獨而浪漫。

這次最艱難的路段是蘇花公路，以及上蘇花前大約連續上坡六、七公里到芭崎的山路。騎的時候會看著碼表，然後一公里一公里的倒數計算著，雖然也會感覺到好累、好苦！但是到了最高點的那一刻，海闊天空，於是鼓勵自己，這就好像人生不斷的攀升；所以下坡的時候，雖然很爽快，但也要開始小心，一個不小心，有可能跌入谷底。

印象最深刻的，就是蘇花公路上的匯德隧道1460公尺，在黑暗的隧道裡騎車，砂石車不斷的經過，還有耳邊傳來震耳欲聾的喇叭聲，很有壓迫感。我只能賣力的騎，呼吸著混雜著泥沙的空氣，看不到盡頭，彷彿是地獄之旅。當我一出隧道，大口

▌豆導在旅途上一個人騎車也不寂寞，可以去7-11尋找平日喝的飲料與零食，還有不斷的自拍跟傳簡訊給朋友

182

呼吸著，體驗到生死瞬間的感受。

　　還有，長時間沿著花東海岸騎車，蜿蜒的海岸線讓我感受到台灣的地形，就好像是用手觸摸地圖一般，真實的踩踏在這片土地上。

　　最後一天，天氣晴，陽光普照，從福隆騎到關渡，約七、八十公里，整個騎乘過程都非常的順暢，沿途還經過我拍《求婚事務所》的場景，就是小S跟伍佰在漁港的彩虹噴漆，已經很多年了還在，真是非常令人懷念。

　　六天的東海岸環島不夠厲害，沒能騎完全程真遺憾，將來一定要完成環島，還有，跟Aho相約的夢幻行程「法國波爾多酒莊」之旅，希望沿路可以蒐集到米其林十顆星！

　　騎得越多，就有藉口吃好的，以及喝更多的酒！

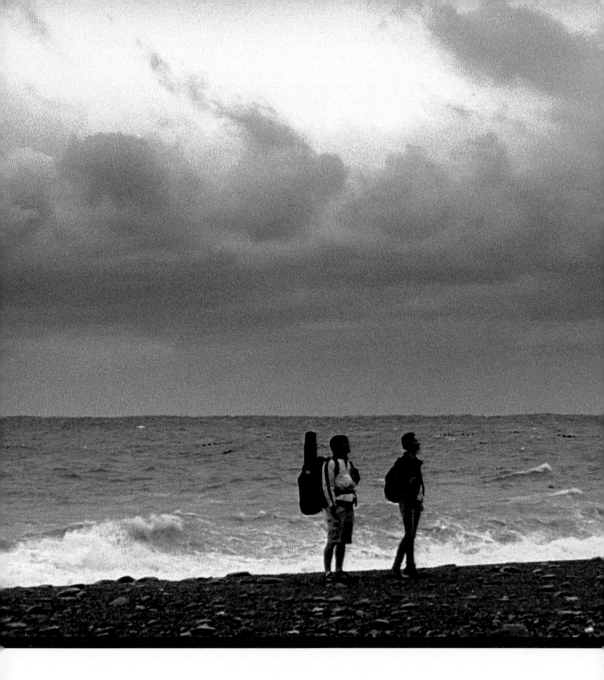

Route 10
立陶宛女孩的海邊偶遇

漢本車站遇見異鄉的她，她的國家沒有山，拿起
相機，她捕捉了異國風光與旅行記憶。

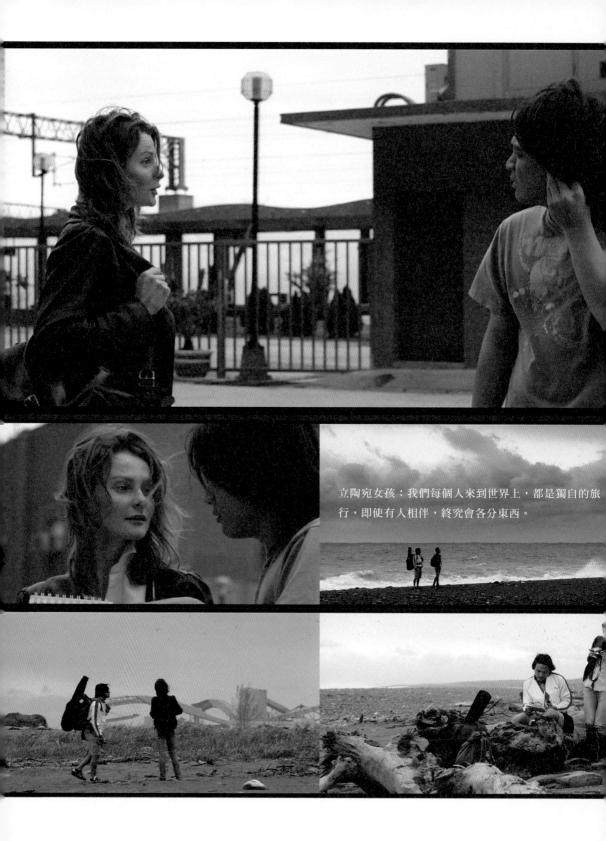

立陶宛女孩：我們每個人來到世界上，都是獨自的旅行，即使有人相伴，終究會各分東西。

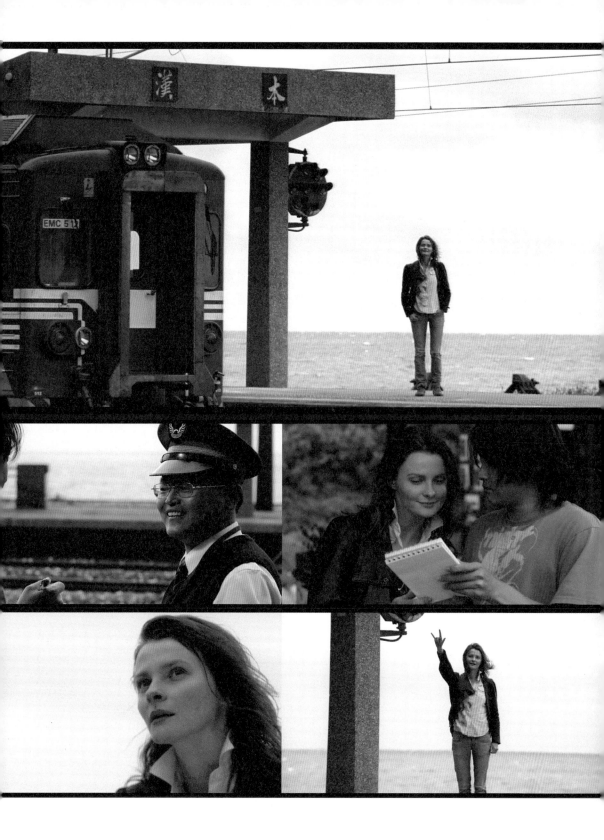

behind the scenes

懷恩：

　　很多人問我為什麼會想找一位立陶宛女孩？這也是一段巧合，也有另一個邏輯。這是一部關於旅行的電影，必然有其構成旅行的要件，包括時間、地點、距離……等元素，才有旅行的意義。《練習曲》基本上就是把旅行的各種元素做出某種程度的列舉，而最重要的就是旅人本身，當旅人移動至他方，一定會遇到其他旅人和他們的生命故事，也會遇到各地的歷史故事、自然景觀……等等，我想拍的，就是一個旅人和另一個旅人的相遇。

　　我們想找一個台灣人都很陌生的國家，因為立陶宛這個國家人口很少，台詞念錯比較沒有人聽得出來，哈。那段對白的產生其實過程有點折騰，我用中文寫好，輾轉透過一位美國的詩人朋友翻譯成英文，但其中很多中文說法是翻不出來的，只能表達出那個意思，現在看到的中文字幕就是我的原稿，中間先經過英文的變形，再由立陶宛女孩Ruta用她的語言念出來，所以她念的到底對不對我也不知道，呵。

　　有一幕Ruta形容明相的畫「看起來都很輕，像飛起來一樣」，這句話其實是我對明相的畫作的感受，因為明相的生命經歷過那樣的苦難，那份沉重是很大的，而他畫的人物圖像看起來陰鬱，卻有一種輕盈感，脖子細細的，好像風一吹就要飄起來一樣。

　　後面我安排明相在北關的海邊紮營，回想起白天Ruta對他說：「我並非必然的，若不是我，別人也會在這裡出現……」這些對白的主題，都是一個人跟他自己的靈魂對話，特別是在夜空下，明相抬頭望著天上的月亮，這月亮用來代表〈夜光小夜曲〉這首歌，為的是跟前一段的「莎韻之鐘」呼應。

　　漢本車站很有趣，「漢本」就是日文的「半

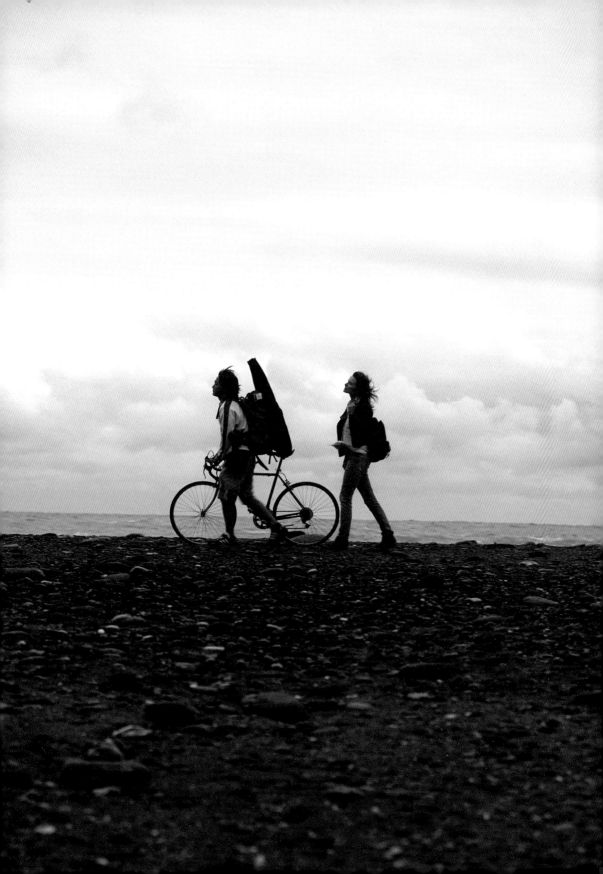

分」（Hanbun），是「一半、中間」的意思，即花蓮和宜蘭的中間，我取的就是它所代表的中繼站意涵。第一次去的時候，我覺得那個車站很怪，因為火車班次少、遊客少，沒什麼經濟效益，要吃東西附近只有一家自助餐，再下去一點就是和平車站，遊客去和平搭車就好，幹嘛要多一個漢本車站呢？

後來查了資料，據說當初日據時代興建北迴鐵路，從南北兩頭挖隧道到這裡時沒有對上，所以設了一個臨時站來調度車頭行走方向。我後來跑去問站長，他認為這是無稽之談，其實這裡是「百里分」，清朝開築蘇花古道，全程共一百公里，漢本剛好是中間點，距兩地各五十公里，故名「百里分」。

它是蘇花唯一一個鐵路旁邊就是海的車站，電影拍攝時，我們不必出月台就可以走到海邊，但現在已經被堤岸圍起來了。

我們在漢本車站的電子鐘上動了手腳，因為當時拍攝時間是早上九點多，但火車實際發車時間是下午1點27分，站務人員也無法幫忙我們調時間，那是電腦中控系統，於是我們當場用黑膠帶遮掉一個1，把上午11點27分變成下午1點27分，各位如果仔細看會發現數字的位置怪怪的。

麗音：

很好笑的是，本來明相在演戲的時候，我都要陪在他旁邊，但是在演這段跟Ruta分別的鏡頭時，我就假裝我是Ruta在向他揮手道別，到後來他終於忍不住說：「麗音姐，我自己就可以了，妳不用跟我演沒關係……」讓我受到很大的挫折，哈哈。

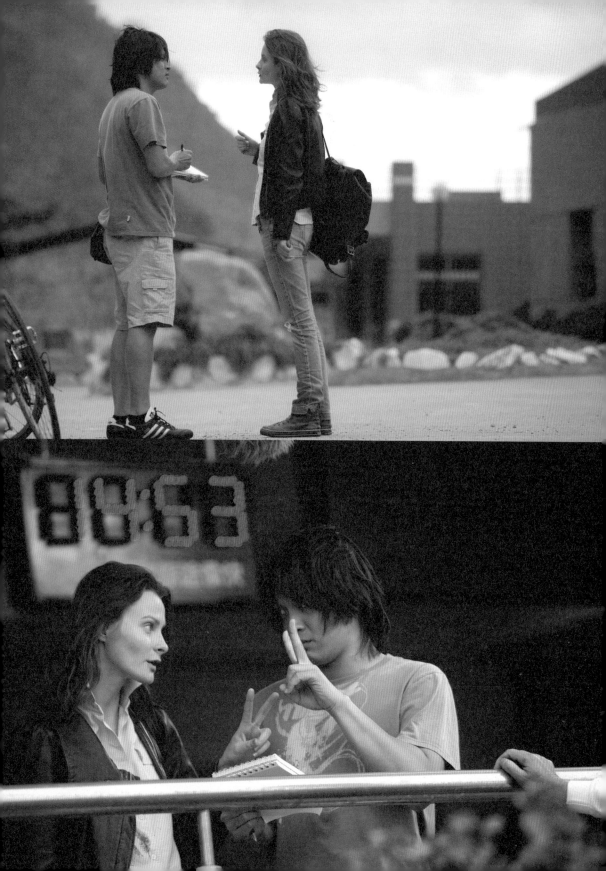

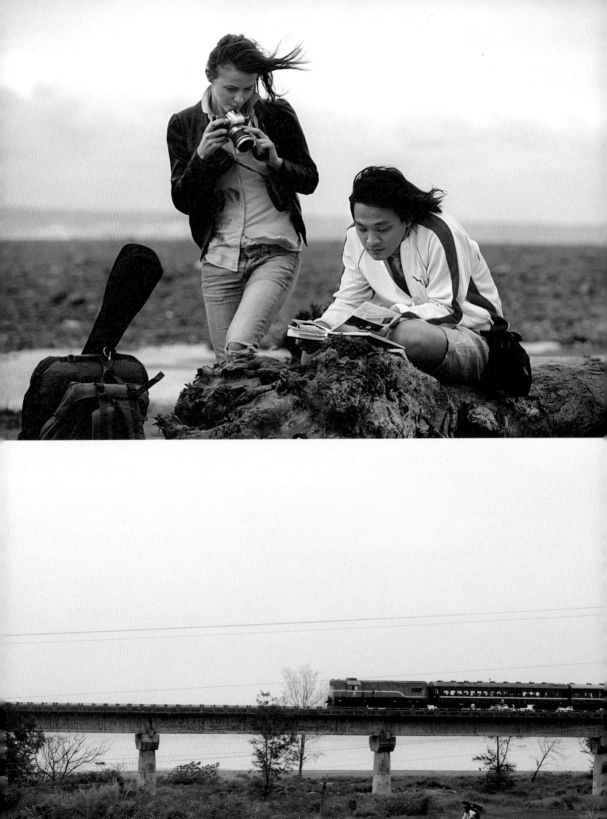

懷恩：

明相與Ruta分別之後，有一個明相騎著車跟火車並行的畫面，那時候我很掙扎要拍明相與火車交錯而過還是並行，因為這在銜接鏡頭的處理上會不一樣，結果我兩種都拍了，但我發現如果是交錯而過，火車會一下就跑出鏡頭，而腳踏車還在鏡頭裡；而當腳踏車與火車並行的時候，時間看起來比較長，會對情境的延伸比較足夠。

漢本，日文的「半分」（Hanbun），一半的意思，是宜蘭到花蓮的中點。去年拍片時，猶可直接從月台走到海邊，立陶宛女孩在遠遠的台泥怪獸工廠前，穿梭在漂流木橫亙的沙灘上，拍照跳舞，現在已築上了防波堤。

漢本車站：宜蘭縣南澳鄉澳花村蘇花路一段56號

漢本車站劇照攝影：劉振祥

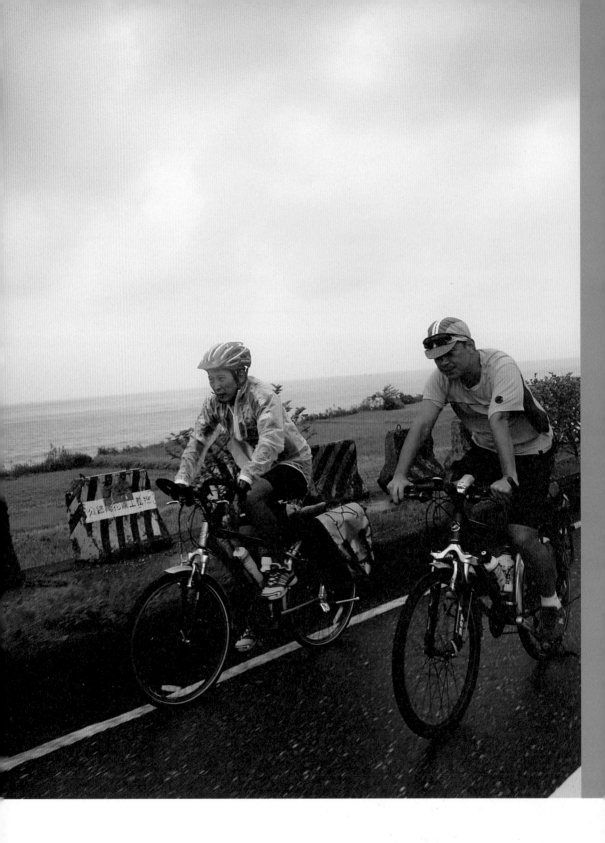

on the road

10

下雨

LQ，

　　上海入秋了嗎？台灣依舊是熾熱的盛夏。

　　你上回問我，除了台北，台灣還可以去那裡走走。想了想，可去的地方不少，但要讓走遍大江行過世界如你者留下印象——那到台灣東岸看看山水交會，騎騎單車吃吃喝喝，或許是個好主意。

　　但，上海人，你會不會騎單車啊？！

　　正在做一件有趣的活動，單車環島，這天已是第十三天，騎到台灣東岸的花蓮了。台灣東岸一路沿著太平洋北上，另一邊則是中央山脈，依山傍海，視野及心情均為之開闊。

　　但昨晚觀星，是迷濛難見；今早起床，窗外風風雨雨，伴著岸邊的潮浪聲。難道今天得在雨天中騎乘了嗎？！

　　單車旅行中，總會帶上幾件你希望不要用到的裝備，一是補胎換胎裝備，另一樣則是雨具（是的，雨衣雨褲及鞋套）。

長程騎車，遇見下雨的機率其實不小。視線不清，路面滑濘，騎乘的熱氣在雨衣籠罩中無處散發；原本怡人的單車之旅，開始面臨狼狽的困境。若在這下雨天中再碰到上坡路段，那內心獨白的咀咒可就一路相隨了。

但禍福總是相依，下雨嘛，遇上就遇上，亦自有其美妙之處：是清清楚楚的天人合一。看著烏雲的風湧聚集，你加快速度的騎乘，感受到雨水一點一絲的打在臂膀打在臉上。

一回是西湖湖畔的水氣迷濛，你才理解晴天的西湖原來是未上妝的素顏，得在煙雨中，風拂柳雨打蓮方見撩人風情。雨一下，路邊騎車的大叔大嬸紛紛停車，套上或紅或黃或紫的雨皮，一簇簇花朵在湖岸邊飄移，煞是好看。

一回是雲南大理洱海邊的雨中路面，一隻隻低飛的燕子就在你的單車輪間滑翔伴隨，方知武俠小說中的「踏燕而行」是所謂何來。

但那回在荷蘭De Hoge Veluwe森林國家公園中突遇大雨，一路飛馳，竟是毫無可避雨之處，這沒事搞這麼大的國家公園幹嘛……

花東海岸的雨時下時停，在市區用了中餐，騎去七星潭喝杯咖啡，但該面對的總是要面對。環島行程中，最頭痛的一段就在面前了：蘇花公路。

站在三岔口，往西是太魯閣，中橫公路的起點；往北則是蘇花公路了。地濕暗，但雨不算大，看著Doze一副躍躍欲試的模樣，那就上路吧！那回從北而南的騎過這蘇花公路，對那超長隧道及砂石車一路追騎的經驗，並不算太好；騎車而已，怎麼搞得像玩命。原以為，之後沒事不會再來騎這段路了，嘿嘿，這事兒不就來了。

路漸窄，可以看見公路緩緩地爬升至山腰，來吧！但雨開始轉大了！雨天、上坡、長隧道，好個「完美風暴」（perfect storm），所有單車災難的基本要素均一次組合完畢。

Doze穿起雨衣，自己則想先騎一段路再穿，在雨水滲透進整件排汗衣之前，能騎多少算多少。雨漸大，低著頭盯著路面緩緩踩踏，瞥一眼前方，再五百公尺進隧道，好吧，進隧道避雨也是一法。但一進隧道，就發現這是個不切實際的想法——路

▌ 豆子堅持要騎蘇花公路，匯德隧道1460公尺與卡車並騎，是讓他永生難忘的經驗

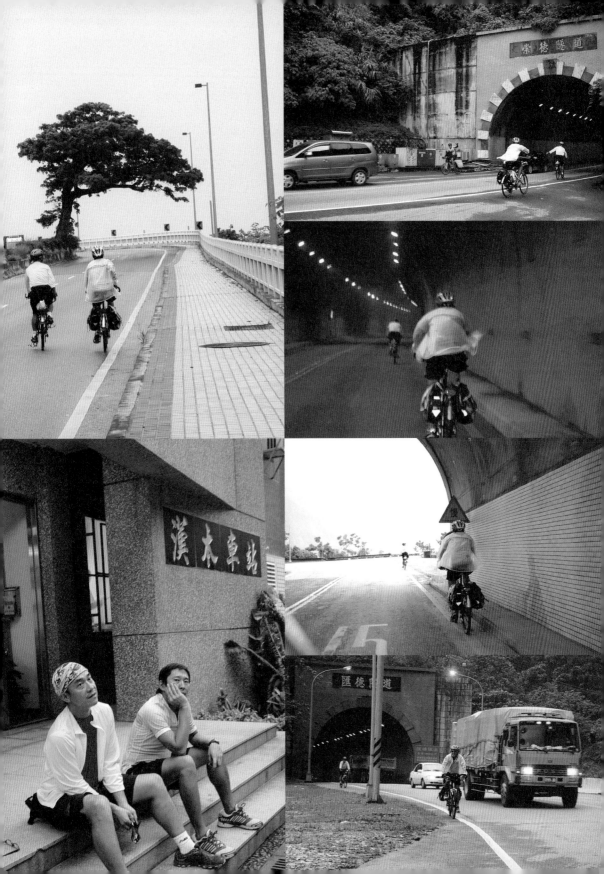

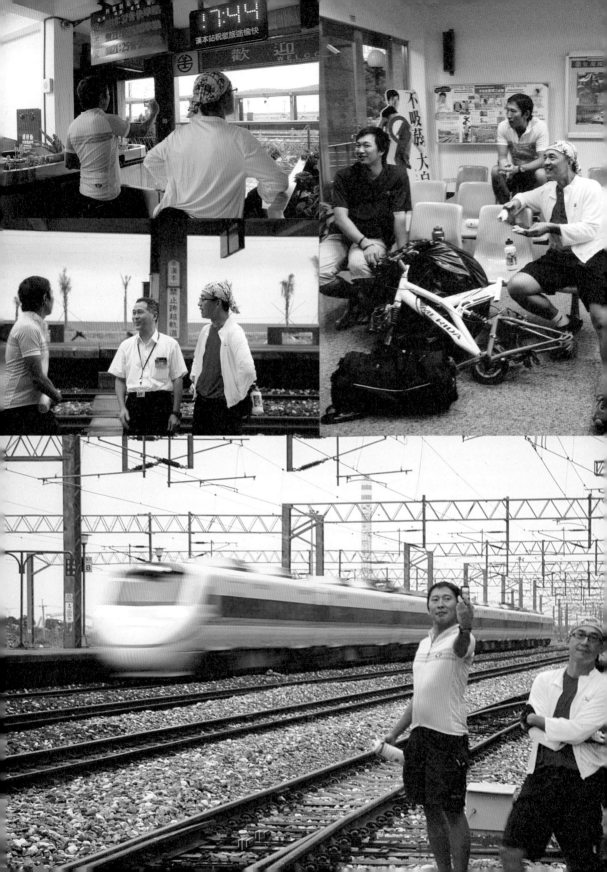

太窄，你很難停在洞口不動；隧道深沉，整個人腎上腺素加速分泌，微弱的車燈努力地探照前方；後方遠遠傳來砂石車逼進的低頻聲，催著人繼續加速前行；空氣漸濁，奮力踩踏，往遠方的光點衝刺……

出隧道，雨水中的空氣有份香甜，比起隧道，我更喜歡雨中騎車。但這一路隧道還多著呢……

抵漢本車站。《練習曲》劇中，明相與異國女生相遇之處。

與站長聊天，他說今年這車站很熱門，每天都有不少環島單車客，到此一遊拍照留念。我們也開心的與站長合影。

站裡有另一名單車騎士，車已打包，待會要上火車了。是台中來的車友，真的看完了《練習曲》之後的上路……

LQ，這樣吧，下回你來，我帶你去騎太魯閣！

蘇花公路，咱們搭車經過就好了！

Aho 070907

單車環島地圖

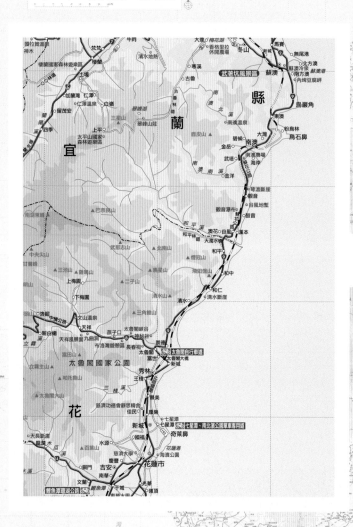

我行我宿｜花蓮→南澳

路線
上午：花蓮鹽寮（台11）→花蓮市七星潭（29k）
下午：七星潭（台9）→漢本車站（39k）

T（騎乘時間）：4' 55"
A（平均時速）：14.2km
M（最高時速）：40.2km
D（今日里程）：68.5km

中餐
張家小館（★★★）
特色：豬腳
地址：花蓮市俯前路362號
電話：03-8226707

晚餐
清谷園餐廳（★★）
地址：宜蘭縣蘇澳鎮大通路38號（南澳火車站圓環旁）
電話：03-9982289、03-9982828

住宿
流星民宿（★★）
地址：宜蘭縣南澳鄉金岳村52號
電話：03-9981182、0919-935002

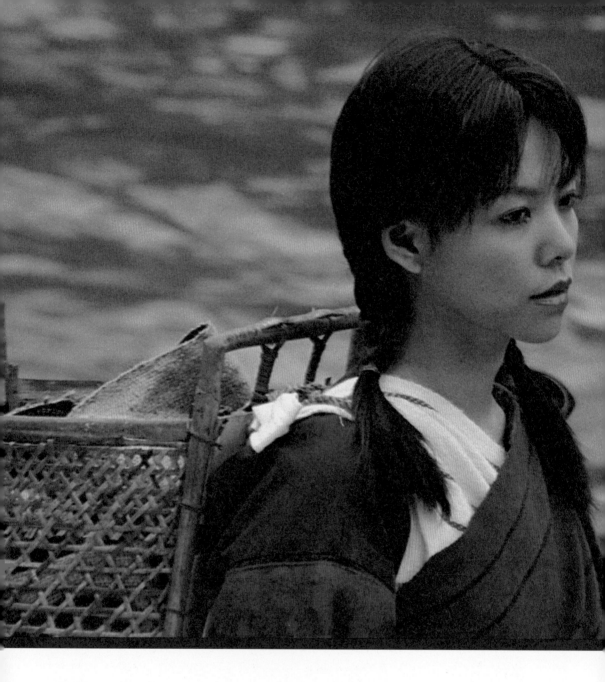

Route 11

莎韻之鐘的傳說遐想

莎韻之鐘紀念碑前，導遊緩緩道出一段人們遺忘
的歷史，過往浮現在眼前，迴盪在山間……

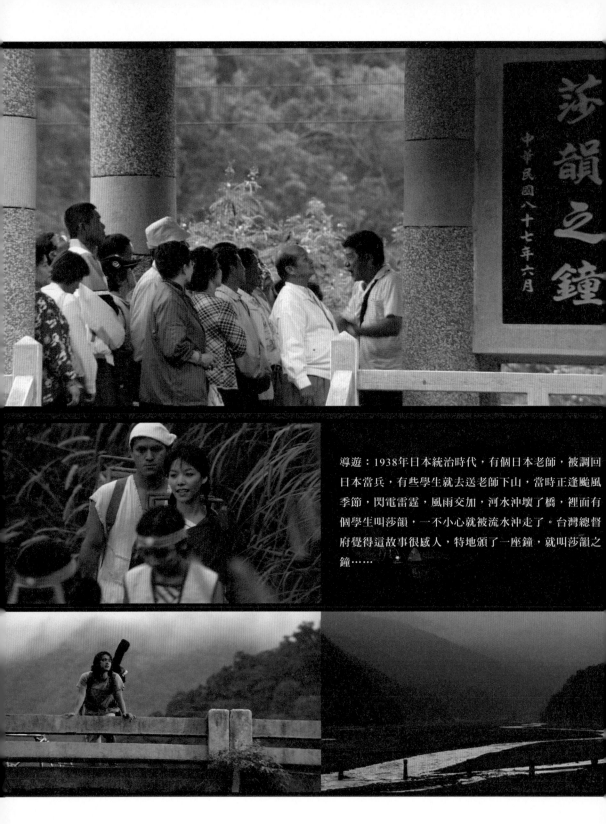

導遊：1938年日本統治時代，有個日本老師，被調回日本當兵，有些學生就去送老師下山，當時正達颱風季節，閃電雷霆，風雨交加，河水沖壞了橋，裡面有個學生叫莎韻，一不小心就被流水沖走了。台灣總督府覺得這故事很感人，特地頒了一座鐘，就叫莎韻之鐘……

莎韻之鐘

中華民國八十七年六月

懷恩：

　我一直想在沿海環島的旅程中，找到一些歷史的遺跡，因為我覺得歷史的描述與呈現，是旅行過程中不可或缺的元素，透過正在進行的旅行，把當下的時空拉到另一個時空。

　我本來不大確定莎韻之鐘這段歷史要怎麼拍，以一段段的旅程來看，明相在電影裡的第一天就是碰到怪怪導演，後來碰到單車騎士，第二天的重頭戲就是挑戰蘇花公路，在台灣騎車的人都知道，蘇花這段就是要不要騎？它不像騎西岸那樣沒感覺就度過的，完全是心理跟生理的掙扎，沒有比這個更需要被描繪的。

　接下來就是漢本車站，這裡感覺得出明相對Ruta有一點不捨的心情，他這種因分別而不捨的情緒是全片少有的，我不希望觀眾會覺得明相是因為想擁有那個愛情而不捨，那應該是旅人之間的依依，所以，這個情緒應該被平衡一下，不能一直停留在這邊。

　所以繼續往北走來到莎韻之鐘，怎樣把這個故事說出來，就得透過一位導遊了，於是我們就去了解台灣導遊的特性，他們大多都很會講故事，而且遊客是會被吸引的，我企圖藉此讓明相之前不捨的情緒在這裡頓時被打斷，但真的被打斷嗎？當導遊說故事時，明相雖然站在旁邊看，他其實是聽不清楚導遊在說什麼的，只是在發呆，可能心裡還想著剛才的Ruta，這邊有個暗場我們沒有拍，就是明相有看到莎韻

紀念公園的牌子上寫的故事：曾經有個泰雅少女，替要回日本當兵的老師送行途中不慎失足落水，然後日本政府如何如何……於是，明相自己在腦海裡想像起那段畫面……

以前跟侯導一起工作的歷程中，常有機會去檢視日本跟台灣的那段歷史，也做了一些功課，我印象最深的是，日本人常把死亡看得很光明、很有力氣、很有生命力（麗音：比如燦爛的櫻花掉落啦……）因為二次大戰期間，日本就是用這種方法去教育人民為國捐軀，所以我在想，莎韻落水那一刻她會不會感到光榮？也許存在著某種安詳滿足？

當明相把這個故事想像完後，可能聽到路邊的鳥叫聲或車聲，回頭張望了一下，這邊我只是加入一群阿媽唱的〈夜光小夜曲〉而已，其實是沒有連續性的，不一定代表明相在尋找歌聲，但是觀眾如果認為明相有聽到歌聲也是可以的，這一段我想表達的只是旅行中很自由的想像。

麗音：

我們知道要拍這故事時，本來聽說有一位耆老對這段歷史很了解，也有不同的看法，後來沒有找到耆老，卻找到了莎韻九十幾歲的姊姊，並約定好我們下去堪景時要碰個面。

我們出發的前兩天打電話去聯繫，沒想到她剛過世，我們還是去了姊姊家鞠躬，後來姊姊的兒子在她靈前講了一堆話，我們都聽不懂，姊姊兒子的兒子就告訴我們：「我爸爸跟我阿媽說，這些拍片的人來看阿媽了，希望阿媽保佑他們拍片順利、賺大錢……」我們當時聽了都紅了眼眶，很高興能來赴這個約，而且她的家人也代替她給我們很深的祝福。

宜蘭南澳的武塔村，蘇花公路澳尾橋頭，「莎韻之鐘」將1938年的過往凝結、泰雅阿嬤的〈月光小夜曲〉，迴盪在山間。1943年日本松竹公司找了李香蘭（山口淑子）主演，拍成電影。

南澳莎韻紀念公園：宜蘭縣南澳鄉武塔村蘇花路二段1號（葉家香農產品展售中心旁）

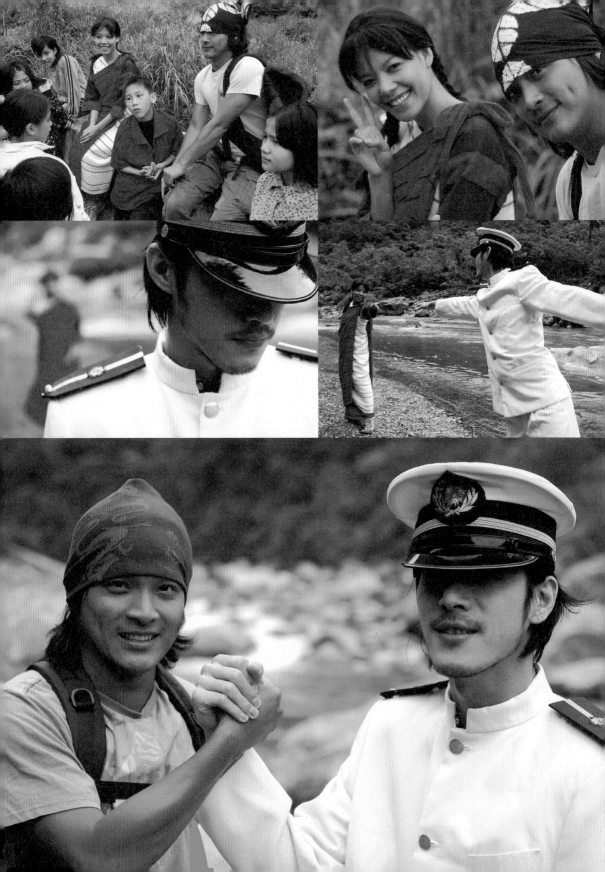

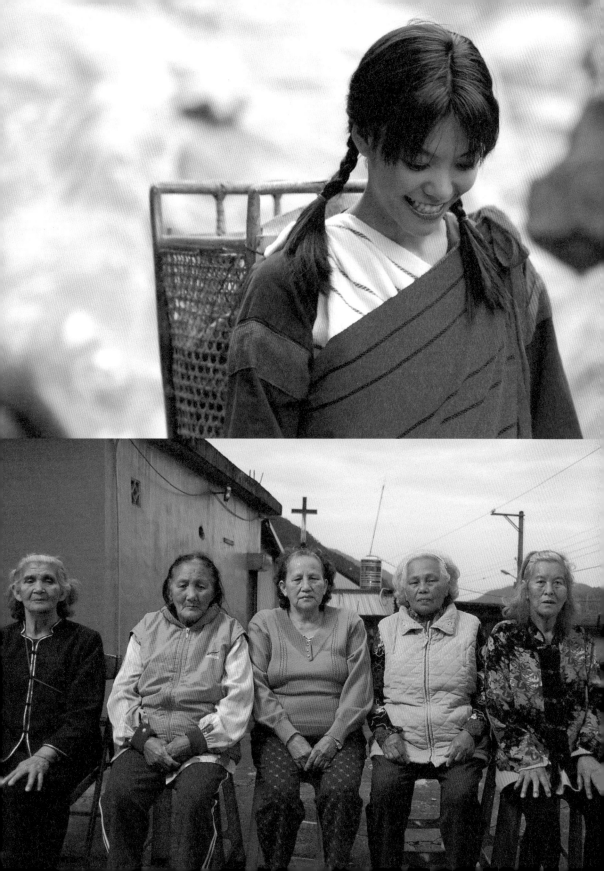

Christophe，

Ou est toi？

很好奇此刻你在那裡？是在北京公寓自個兒做著晚飯？是在底特律開會？或是回比利時布魯塞爾老家跟母親大人請安？

這種一個人坐著飛機，繞著地球跑的日子，會不會有點辛苦？

有空檔，回台北兩三天；兩位無聊的中年男子一塊兒喝喝酒，可能是個不錯的中場休息。

你知道我正在單車環島，第十四天，快回到終點站了。

前一晚住在南澳金岳村的「流星民宿」，有著山林社區裡的安寧。主人鍾先生是泰雅族人，任鄉公所主任的他，跟我們閒聊著這塊山區的幾種登山溯溪的途徑。鍾婆婆在院子用傳統紡紗機編織著，她是電影中那段部落合唱「莎韻之鐘」的五位婆婆之一。

告別金岳村，去台9線旁武塔村的「莎韻紀念公園」看一

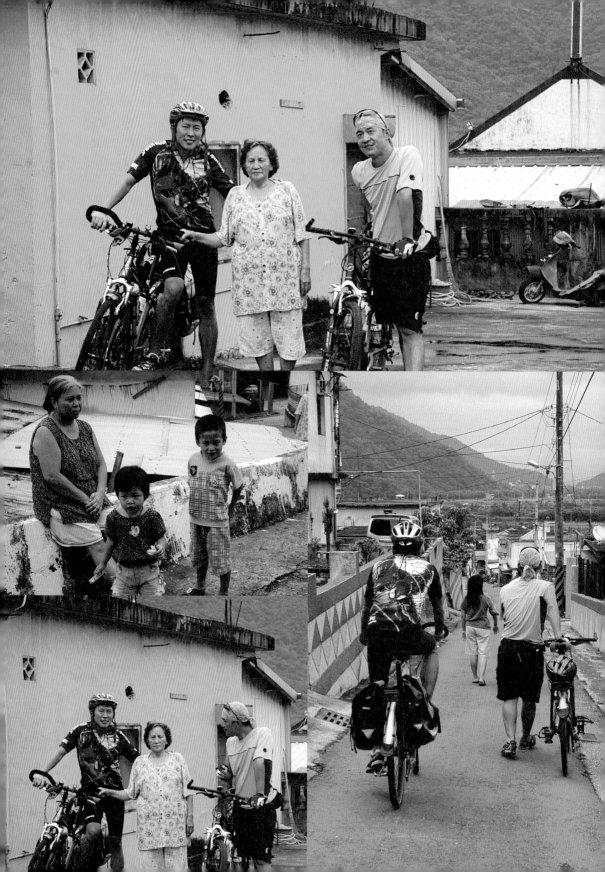

眼；這段山林裡的故事，可能得走過看過，許多年後才會理解吧！

上路，蘇花公路的最後一段。「再騎兩段六公里的爬坡，就到蘇澳了！」跟Doze說。你慢慢騎，下蘇澳前山頂有個行動咖啡屋，咱們就在那兒碰面吧！

蜿蜒上坡的蘇花公路上，兩台單車，各自奮力前行。

「單車是指一個人的車。」想起前兩天在台東遇見的阿光車友的一句話。

說得好，騎車大部分的時間，真的都是一個人的事。這種漫漫爬坡路，就算有車友，你能看到也常是對方的背影或後方蟻步前行的身影；爬坡路，要兩人併肩或一路尾隨，都是不安全也不切實際的。

只能是一個人，得面對自己的身體：是目光前視、是緊握車把、是腰的使力、是腿的踩踏。得面對自己的心智，身體越緊繃專注，心靈常是越無拘無束的飛翔。

在單車旅行中，你有許多的時間，可以什麼都不做，就凝視遠方雲朵一片一塊的緩緩變化；可以看著東岸路邊各式形狀的長老教會教堂，那是花了多少年的時光讓一個部落依歸的信仰，而遠渡重洋而來的牧師又是用什麼語言傳教？可以看著路前方悠閒散步的土狗，猜測著這隻狗是會不理人或是惡狠狠的緊追著單車狂吠？

單車踩踏至坡頂，小憩，回頭，南澳灣在右下方靜靜的躺著。又騎過一個坡，會懷念這山路嗎？或許，但這一刻，先享受一下這急速下坡的快感。這個經驗也沒得敘述分享，你得騎過，你得獨自經歷面對，方能意會⋯⋯

法文該是怎麼說的？Tout seul？！All alone, all by yourself⋯⋯

晚上，住在福隆。這個福隆海水浴場，你去過嗎？每個地方，都有些青春期成長必訪之處；對台北人而言，福隆沙灘像是這麼個收藏著太多回憶的所在。

很多年沒來了！夜裡，和耿瑜、Doze三個人拎著啤酒帶著煙，往沙灘走去。耿瑜提起《尼羅河女兒》拍攝時，沙灘上插的火把；Doze說，他們年輕時總是租一間小屋，但誰也沒待在

那小屋裡。自己則想起，二十歲前後那幾年，總是幾個朋友搭著最後一班夜車趕到福隆，到時夜已深，省下了門票買啤酒，一行人就在沙灘上喝酒閒聊睡去，第二天總是在沙灘上被太陽晒醒……年復一年。貢寮海洋音樂祭……那，是很後來的事了。

Christophe，你上回不是說也想來騎騎車嗎？

這樣吧，我那個分段式的「京杭大運河單車美食行」似乎蠻適合你參加的：從無錫出發，騎到揚州，一個禮拜就可以了。

你想想吧？

Aho 070908

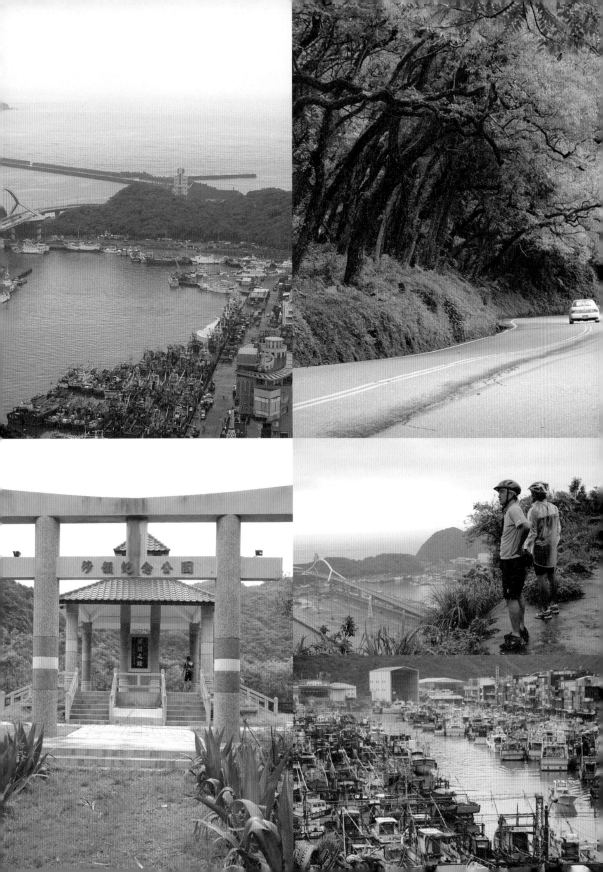

單車環島地圖

我行我宿｜南澳→福隆

路線
上午：南澳（台9）→蘇澳（32k）
下午：蘇澳（台2）→北關（47k）

T（騎乘時間）：4'53"
A（平均時速）：16.3km
M（最高時速）：45.1km
D（今日里程）：79.9km

中餐
蘇澳港南方澳廟口米糕 （★★）
地址：宜蘭縣蘇澳鎮南方澳江夏路9號（金媽祖廟旁）
電話：03-9963961

住宿
福隆貝悅酒店 （★★）
地址：台北縣貢寮鄉福隆村興隆街40號
電話：02-2499-2381

Route 12

平浪橋頭的天地一沙鷗

巧遇基隆長大的阿圖，八斗子的美，有他難以言喻的情感，是兒時初戀的美好記憶，也是成長的點滴。

阿圖：你有沒有上去八斗子海濱公園？那邊有夠讚！早上可以從這一頭看到日出的氣勢磅礴，傍晚可以看到那柔情的黃昏，全台灣只有八斗子可以同時看到日出跟日落，你一定要上去看一下，今天不看，明天後悔。

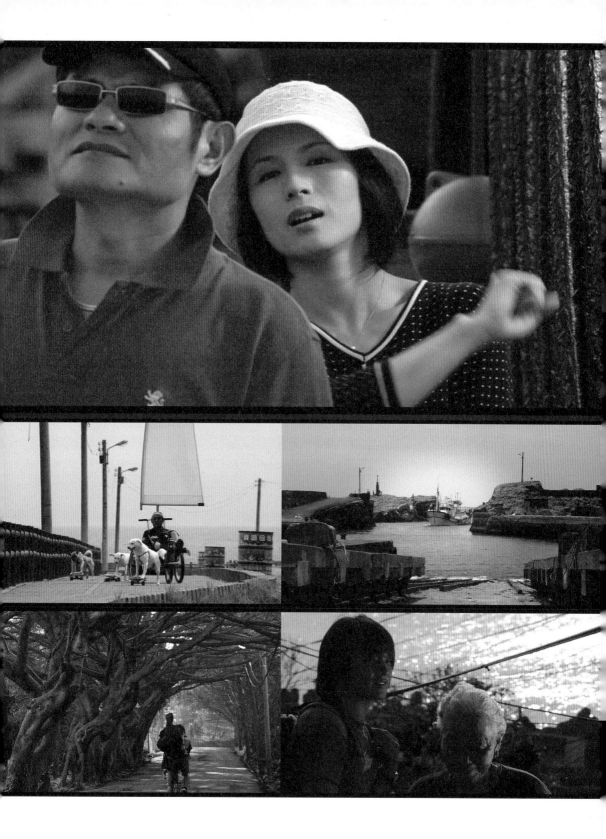

behind the scenes

懷恩：

明相從北關出發後，進入了北火電場到潮境公園這一段。剛開始吸引我寫北火電廠，是因為一個傳說故事：日本投降後，在北火電廠的一些日籍技師不肯離去，集體在裡面切腹自殺。於是，我們想去求證這件事情，但每次去當地採集資料，包括到八斗子文史工作室問，都沒什麼結果，當地的老人家也覺得我們這些外地人很無聊，喜歡亂講話。

但我還是沒有放棄，後來問了一位在八斗子長大的好朋友阿圖，他對這件事並沒有概念，卻喚起了他對童年時光的美好回憶，包括地理上的相關位置，包括火車道、望海巷、牛稠嶺，以及他當時的青梅竹馬。

我覺得有意思的是，我們外地人在看一個地方的歷史時，看的都是比較大的事件，進而想去追尋它的真相。但是，真正在當地生活過的人，他所訴說的點點滴滴，似乎才是那個地方真正的歷史。

當阿圖跟我聊到這段國小歲月時，講著講著就突然念起：「清晨，金黃色的太陽在海面上閃耀。千百成群出來覓食的海鷗……」我問他在念什麼？他說：「天地一沙鷗啊，你沒聽過？」這時，我才想起這是岳納珊的故事。阿圖之所以會念出這段課文，是因為八斗子在清晨和黃昏都能從海面上看見日升日落，在這個地理特色下，阿圖早上出門上學跟傍晚放學的時刻，都能看到波光粼粼，所以這篇〈天地一沙鷗〉對他意義非凡，除了國小課本的記憶，更有著童年生活的深刻情感。

許效舜是基隆暖暖人，他對整個基隆的風土民情都相當熟悉，所以我們希望他來扮演這個在地人的角色。而在地人的優點就是如此，都覺得自己的故鄉才是全世界最棒的地方，也很

樂於去推銷他的故鄉。

麗音：

在這裡我跟懷恩有一些爭執，因為在許效舜的台詞裡有一句「全台灣只有八斗子可以同時看到日出跟日落」。其實並不是，台灣還有其他地方可以看見日出和日落，所以我說不能這樣講，應該給觀眾正確的訊息才對。但懷恩說：「不對！應該要講這個角色本身所認知的話才對。」後來，因為他是導演嘛，我還是尊重他，哈哈。

懷恩：

就好比「我太太是全世界最漂亮的女人」、「我媽媽是全世界最棒的人」，這都是自己在表達情感上的某種驕傲與在乎的說法。在北岸這段，我想呈現的是人性底層最真實的情感，以及人和歷史的關係。

麗音：

而歷史這東西，其實跟我們最切身相關的，可能就是小時候媽媽牽著你的手，或你家旁邊的一棵芒果樹，而不是你記得一百年前滿清政府怎樣怎樣，那些也都距離我們太遙遠了。

懷恩：

至於練習曲到底是怎樣的電影，是劇情還是紀錄的？我想這問題應該留給觀眾去做決定。對我而言，這電影當然既是劇情也是紀錄，紀錄的是我在這裡生長、看到的點點滴滴；關於劇情的部分，其實也是我個人憧憬某些生活中的美好，讓我們永遠值得懷念的生命印象。

八斗子的日出日落、北火電廠的古往今來，傳奇也好、小說也罷，平浪橋頭的天地一沙鷗，同為基隆人的舜子，點滴在心，往事並不如煙。

基隆八斗子漁港平浪橋、潮境公園：台2線濱海公路（北寧路），過平浪橋可抵達潮境公園。

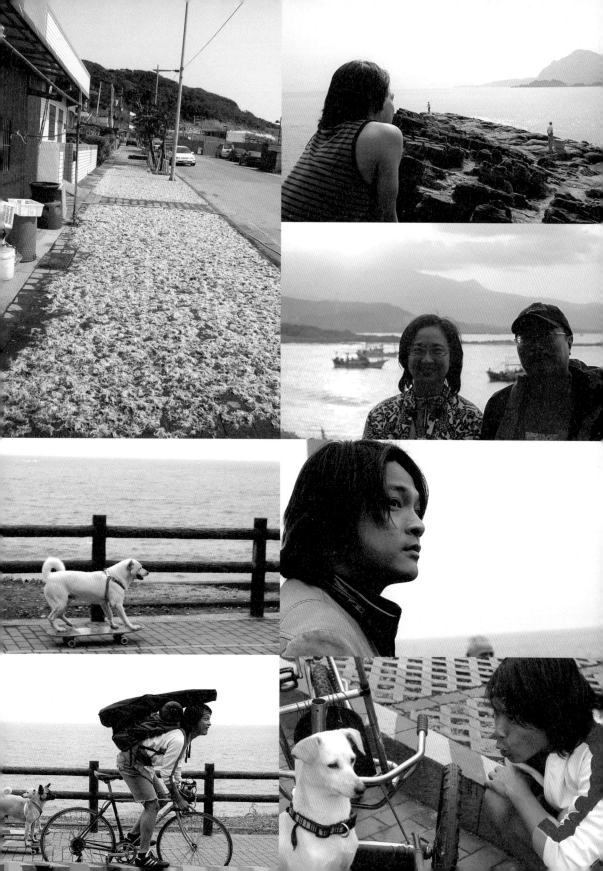

12

回家

C，

呼叫亞特蘭大。

喬治亞的九月天如何，見得到楓紅嗎？台灣可能得再等兩個
月吧！

我們多久會碰一次面？那年亞特蘭大奧運之後，似乎只在台
北匆匆見過一面；真的比奧運的時間還久。

依舊開著車在全美的公路上往返奔馳嗎？很好奇你在這路上
的諸多夜晚是如何打發，是帶著圍棋自己打譜？還是一本《戰
爭與和平》就可以讓你消磨一整年？開著車回家的心情如何？
是迫不及待或是近鄉情怯？

我正在單車環島，最後一天了，從福隆回到關渡，那條當年
我們騎著摩托車走過的路。

八斗子，《練習曲》片中的平浪橋，北火電廠對面的林蔭隧
道，與Doze兩人在潮境公園看著海邊的釣客。Doze看來一派
輕鬆，騎過了蘇花，經歷了下雨爬坡，接下來的路已不成挑

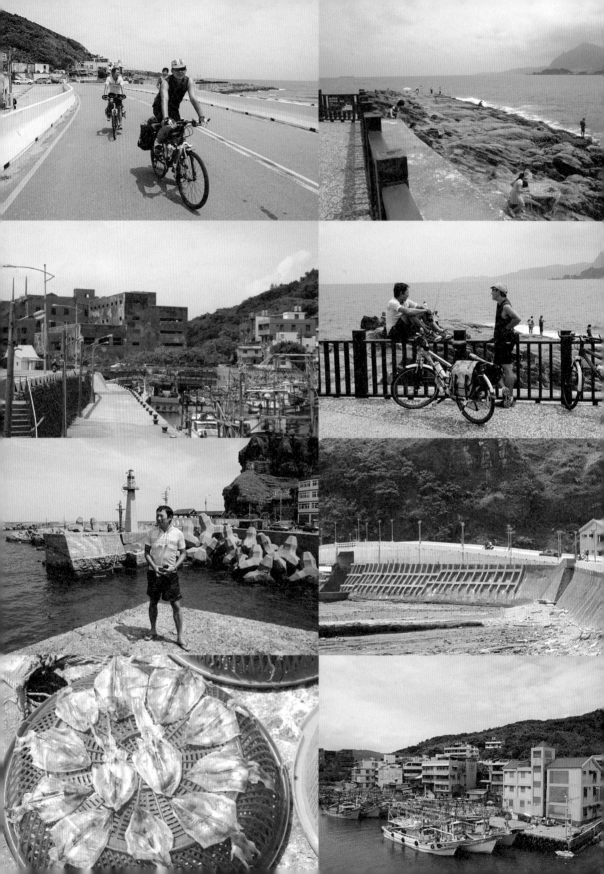

戰。「從巴黎到波爾多有多遠……這路上要來吃幾家米其林星級餐廳？十顆星如何？……」他的心似乎已飄到大西洋了。

騎過基隆，火車站旁的台式小館已消失，那是拍《戀戀風塵》時，侯導喜歡去的一家店。看著些許殘敗的碼頭，有些心疼，基隆其實好玩，但似乎又被低估了；一個如橫濱般定位的休閒港口，應是一種可行性。

外木山，這天陽光亮麗，海水清澈；如魚塭的海水游泳池，讓人有著下水的慾望。

野柳吃午餐，飯後，兩人牽著單車到海邊涼亭小憩。假日海邊，人潮車潮來去。亭子裡已有一家老小三代人，帶著整組咖啡沖泡裝備，香味濃郁。離去前，媽媽拿出了濕紙巾將整個石桌擦拭，留給後來者一份潔淨，做來彷彿理當如此。

金山，那是記憶中的第一個海水浴場；四歲的自己被小阿姨帶至女更衣室換泳裝，好奇怪喔怎麼大家都不穿衣服……

石門，台灣最北角，過此即是台灣海峽，而多日不見的夕陽亦重返人間。

白沙灣，那廢棄的海邊大樓，當年曾讓多少人嫉妒眼紅。Doze說他來過，他阿姨曾有一戶……

三芝、錫板、淺水灣、北新莊、淡水……。這條淡金、北海公路曾走過多少回，騎摩托車時是年少時的無拘無束，多少的浪漫發生在這條路上；開車時，這段路其實轉眼即過，甚至有二高後，這段路亦逐漸淡出；只有騎單車時方將這一段路一個地名一個記憶，清清楚楚的記下喚起。

夕陽漸落，路燈亮起。周日的經國大道塞車嚴重，兩台單車倒是輕巧地在車道裡滑行。從三芝往淡水是一路下坡，Doze雙手一放開心騎乘。

看見淡水河，台北，終於到了……

旅行結束是什麼心情？是那種看煙火似千般絢爛終歸平淡的悵然若失，還是千好萬好不如回家真好？都有一點兒吧！

單車旅行，每天移動，看著不同的風景，路上的人事物，天氣的千變萬化，讓人得使出十八般武藝不停的換招應付；騎士與單車當然是焦點所在，你自己擔綱演出的公路電影，人車均融入山水間而成風景。但結束了呢？得回到原先的社會結構

八斗子、平浪橋的拍攝場景與北海公路上的漁港

中；長輩的嘮叨上級的指示、該交的企劃該寫的報告……是啊！該從這段美夢中醒來了，再回到平常人的日子也沒什麼不好，起碼那夢中的汗水記憶均還清晰，夠讓人回味許久了。

回家，回到平淡的人生，回到朝十晚七的日子；可以早上喝咖啡看報，可以去吃許久未吃的永康街清燉牛肉麵，可以攤著一桌的書，這邊看個兩章那邊查個幾頁，可以喝著許久未嚐的威士忌安然入眠；是好久沒爬的山，好久沒練的自由式……是吧，這個家中還是存在著你的生活習慣，你所喜愛的種種事物。那麼，卸下車袋，將諸物歸定位後，還是可以嘆口氣：啊！回家真好！

C，你呢？是回家真好？或是回家是為了要再出遊？

下回返台，來家裡住吧！把小朋友也帶回來，都還沒見過呢？！會準備一台折疊式單車，可以帶他到河濱單車道騎騎車，帶他好好認識台北，甚至台灣。

或許之後，每年夏天，他都會吵著，要回台灣的家！

從金山往淡水最後一段環島路線

Aho 071004

234

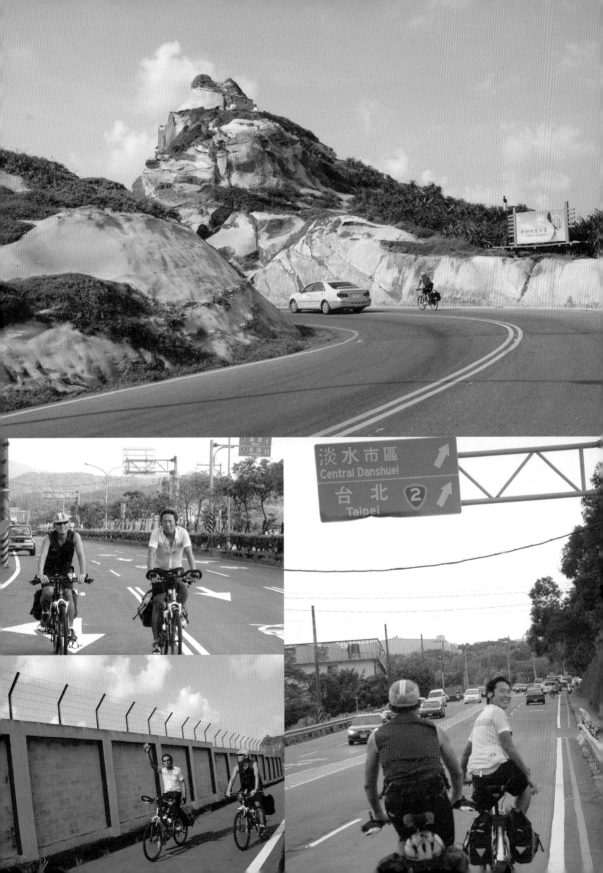

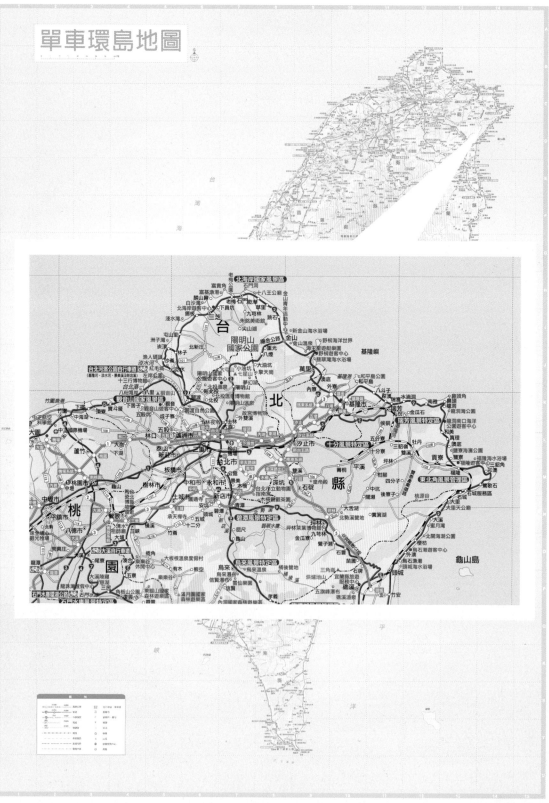

單車環島地圖

我行我宿｜福隆→台北

路路線
上午：福隆（台2）→野柳（52k）
下午：野柳（台2）→關渡（54k）

T（騎乘時間）：5' 56"
A（平均時速）：17.6km
M（最高時速）：50.1km
D（今日里程）：106.2km

中餐
大海邊美食（★★）
地址：台北縣萬里鄉龜吼村漁澳路2號
電話：02-24928687

晚餐
92水鳥餐廳（★★★★）
特色：西班牙小菜Tapas
地址：台北市關渡知行路92號（周一休）
電話：02-28588668

關於92水鳥餐廳：

　　老闆是在都蘭遇上一塊兒吃飯喝酒的新朋友，熱情邀約回程時的來訪，於是台北少見的西班牙Tapas、兩瓶西班牙美酒，為這趟單車環島行打上完美句點。

五圈半的環島旅行

文｜王耿瑜（《練習曲》製片）

2006年，四十五歲，第一次做製片。幫忙認識了二十三年的老友陳懷恩，完成他第一部導演作品《練習曲》，繞了四圈半的台灣。

四圈半，是距離，是地圖上的公路線條，是儀表板上的指針數字；也是時間，是從籌備到殺青的三個半月，是人生階段的循環檢視。

或許該從二十三年前的機緣巧合，開始說起——

1985年

住在一個被戲稱為「台北最後公社」的屋子。客廳的八個榻榻米是劇團排戲的地方，幾個蘭陵劇坊時代就認識的朋友，自組了一個「筆記劇場」。那年暑假屋子裡的人都去跟侯孝賢導演拍《童年往事》去了，室友楊麗音替換了《冬冬的假期》的演員身分擔任助導，左鄰的老嘉華、右舍的江八，還有常串門子的懷恩，不是做場記就是做劇照──就是後來侯導提到的一幫「矮儸子」。那年暑假結束，電影殺青，懷恩、麗音開始戀愛。

1986年

同一個屋子，原班人馬繼續拍攝《戀戀風塵》。我的第二次場記經驗，依舊戒懼慎恐，還好，一路參與台灣新電影，曾做過《兒子的大玩偶》、《霧裡的笛聲》、《殺夫》場記的懷恩、與《海灘的一天》場記李二筠都幫我上課，後來我依此寫就「新銳場記須知」，因應新時代新電影的到來，新銳場記該有的實務、態度和志氣。

1989年

「筆記劇場」改組為「隨意工作組劇團」，我是製作人，第

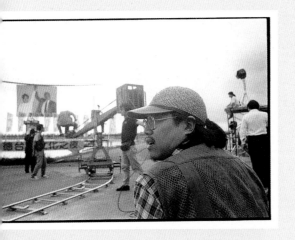

一次邀懷恩執導舞台劇《圖書館奇談》（改編自村上春樹小說），從來知道「會說故事」，是導演的第一要件。

懷恩、麗音結婚，我和黃健和是證人。和懷恩、阿堂、賀四共組「射手工作室」，拍攝紀錄片、短片，那是個只有三台的年代，我們的任務是開創影像新語彙、找尋創作新人才。射手命名由來，我十二月一日生，和伍迪艾倫同一天；懷恩十二月三日生，和高達同一天；賀四十二月四日生，只有阿堂是天蠍座。

1999年

剛從巴黎遊學一年餘返台，我再度和懷恩在阿犢廣告製作公司，共事一年，他是生活中戲稱的「編劇家」，開始將許多自己的、朋友的小故事，記在筆記裡。

2003年

我為台灣國際兒童電視影展策展，邀請懷恩擔任「小導演大夢想」的監製，因著台東大王國小的拍攝輔導，我們認識了精彩的素人藝術家王爺爺，那一年在太麻里的金針山上，度過了我的四十二歲生日。

2005年

懷恩再度擔任「小導演大夢想」的監製，他看到了美濃龍肚國小的聽障小朋友的短片，那段時間他正忙著寫劇本，也是一個機緣巧合地和明相相遇，於是將學童的影像片段，放進劇情中，那一年輔導金公布，獲選補助，深呼吸一口，決定開拍。

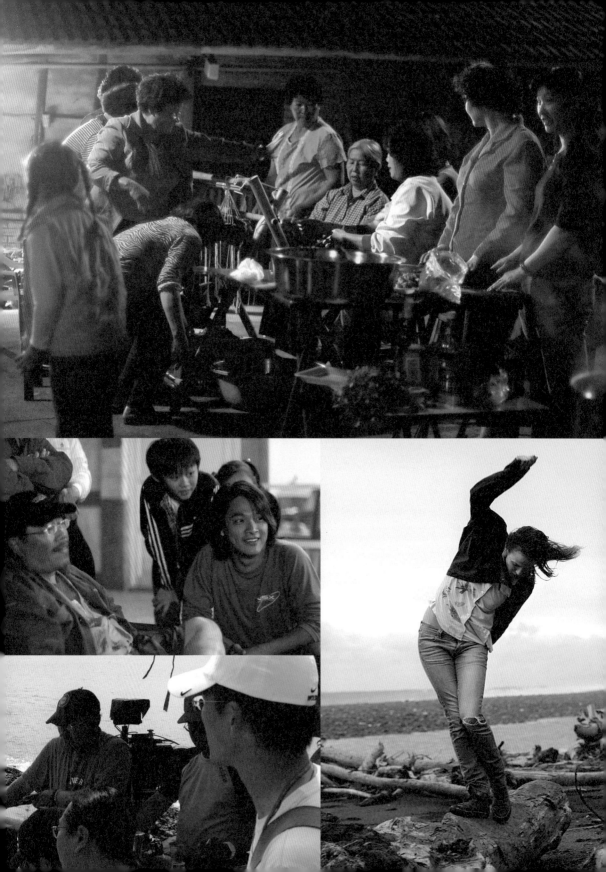

因果和循環，過去和現在，已知和未知，「各得其所，天地位焉？各遂其生，萬物育焉。」不忮不求，順其自然，生命自有路徑，引領我們往前走去。只是往往總是在多年之後，機緣湊巧，才會被提醒、被歸類，進而重新找到看待的角度。

有幸在認識了二十三年之後，能夠幫老友懷恩完成一個夢想，自己在其間的體認和學習，以及對於「當下」的謙卑和珍惜，心中只有感謝。

2006年1月19日

　　第一次去白沙屯，導演稟報媽祖電影的劇情，擲到聖筊，獲得首肯，「媽祖徒步進香」的日子，也決定了我們拍片的時間；接著，向媽祖請教贊助的尋求，約莫擲了半小時，終於獲得前後三次聖筊，得籤第101首：「此籤尾尾連一詩，助油三斤補足添，求著此千籤大吉利，百福駢臻萬事宜」。

2006年2月7日

　　開工大吉日，上午十一時，拜拜放鞭炮，工作夥伴到位，副導小莊是懷恩廣告老友，助導小矛是我紀錄片的朋友，場記宜慧是我做影展的朋友，執行製片兆賢是廣告借將。導演和我雖是電影老人，卻是第一次當導演、做製片，完全新鮮的雜牌軍組合，是台灣電影的社會現實。

2006年2月14日

　　電影人沒有情人節，上午十點半，助導小矛陪同明相練騎車兼練體力。中午十二點，廣告友人阿猛確定提供底片贊助。下午一點半，和導演去電影資料館看1943年李香蘭主演的《沙鴦之鐘》。下午三點，力洲和小倩來談紀錄片側拍之事。傍晚，和明相去買露營用品順便剪頭髮。獨立製片小製作，每個人都要身兼數職，成為多功能變形金鋼。

2006年2月18日

　　清晨四點出發，白沙屯拱天宮，導演在對面山頭找到一個攝影機位置，可以同時將熱鬧的鑼鼓喧天和海岸線的波光粼粼，一個兼容並蓄的角度。媽祖神轎在煙霧瀰漫中和層層人潮的簇擁下起駕，往北港出發。我們在大雨滂沱中，隨著信仰的力量，融入信徒的節奏。當晚，我們緊急從台北調了一台pickup

無頂載貨卡車，充當攝影車，一路媽祖保佑，電影裡明相看到阿公鑽轎底而落淚；鏡頭外，則是全體工作人員因著神蹟的奧妙而落淚，在崙背停駕用餐時，認識的虎尾聖母聯誼會的義工，後來都成了阿嬤家包粽喝茶的左鄰右舍。

2006年3月3日

　　第一次的環島堪景，虎尾、三條崙、高雄、墾丁、太麻里、北回歸線、台11線蘇花公路、漢本、南澳，此行四天，同時演員尋找、餐飲打點、住宿安排。時間、人事、預算、應對進退，做為第一次製片的經驗，學習到team work的態度及樂趣。

2006年3月13日

　　天空陰霾，五點四十分通告出發。去漢本車站，這是唯一的拍攝機會。在大安森林公園巧遇的立陶宛女孩Ruta，後天離台。在漢本車站工作十多年的站長，明天調職礁溪站。車隊出了剛通車的雪山隧道，進入蘇花，風大雨大，狀似颱風，所有人一陣焦慮。抵達漢本，只剩下風，至少雨停了。海灘有上個颱風遺留下來的漂流木，Ruta在其間跳舞拍照，春寒料峭，薄衣凍人。後來聽說，那天漢本是全台唯一沒有下雨的地方。

2006年4月4日

　　開鏡大吉。帶著爸爸用毛筆寫的紅紙，凌晨四點半通告出發，目標八斗子公園。
　　第一顆鏡頭拍攝日出，搶個好采頭。之後是北火宿舍及潮境公園，舜子一邊唸著岳納珊的天地一沙鷗，一邊和老婆談起童年往事。原故事的主角阿圖也來探班，良辰吉時，擺上四果，供上香燭，神明保佑，一路平安。

2006年5月29日

　　預定殺青日。前天南下補拍木麻黃及愛河。沒想到墾丁昨日的陽光燦爛，竟是今年梅雨季節的最後放晴日。夜宿恆春，一覺醒來，雨聲淅瀝，等了半天，眾人討論，決定收工北返，結束這個春天的環島旅行。此後一個月，雨不停歇。三個半月，六台車隊，繞行台灣四圈半。

2007年4月22日

　　還願。帶著《練習曲》的六盒拷貝，我們又回到白沙屯拱天宮。在媽祖廟前廣場，搭起白色銀幕，在媽祖登轎起駕前，放映給媽祖及信眾觀賞。這是承諾，也是心意，感謝媽祖保佑，感謝眾家親友一路相挺。4月27日上片，一切圓滿順利。

2007年8月26日

　　其實還沒準備好，就上路了，一如人生。大辣總編輯阿和，電影裡的中年騎士，和企畫雅雯騎車上路。我身兼導遊、後勤司機及攝影師。距離上次的環島，相隔555天。

2007年9月9日

　　從關渡出發，再回到關渡，這次，是第五圈半。我一路左手握方向盤，右手持攝影機，側拍紀錄，博命演出，希望大家喜歡——請上「點・台灣單車環島練習曲部落格」。

單車環島練習曲 / 陳懷恩, 黃健和作. --初版. --臺北市：大辣出版：大塊文化發行, 2007.10 面； 公分.--
（dala vs；2）ISBN 978-986-83558-2-8（平裝）1.腳踏車旅行 2.臺灣遊記　992.72　96018314

not only passion

not only passion